アメリカやヨーロッパの影響をうけたものもあります。

ところで、現代は生活が便利になるとともに季節感がなくなってきたように思われます。

また、物事すべてを合理的に考えてしまう風潮もあります。

日本の伝統文化には長い歴史があります。

生活の知恵もいっぱいつまっています。

行事の起こりや由来を知ることによって、心豊かな毎日を送ることができるでしょう。

この本は行事だけでなく、しきたりや国民の祝日、記念日、習慣などもとりあげています。

この本はまんがでわかりやすくかきました。

親子で楽しく読んでもらえたらうれしく思います。

もくじ 目録

はじめに

暦のしくみ
前言
歳暦的結構 ……… 8

1月 睦月（むつき） 12

元旦と元日のちがいは？
元旦和元日的不同？ ……… 13

門松
門松 ……… 14

しめ飾り
稲草縄装飾 ……… 15

お雑煮
雑煮 ……… 16

鏡餅（かがみもち）
鏡餅 ……… 17

初もうで
新年首次参拜 ……… 18

七福神（しちふくじん）
七福神 ……… 19

おせち料理（りょうり）
年菜 ……… 20

お年玉（としだま）、書初め（かきぞめ）
壓歳錢、新春試筆 ……… 22

初夢（はつゆめ）
初夢 ……… 23

お正月（しょうがつ）の遊び（あそび）
過年玩的遊戲 ……… 24

七草がゆ（ななくさ）
七草粥 ……… 25

鏡開き（かがみびらき）
吃供神年糕 ……… 27

どんど焼き（どんどやき）
爆竹節 ……… 28

成人の日（せいじんのひ）
成人節 ……… 29

2月 如月（きさらぎ） 30

節分（せつぶん）
節分 ……… 31

やいかがし
插魚頭的習俗 ……… 33

恵方巻き（えほうまき）
恵方巻壽司 ……… 33

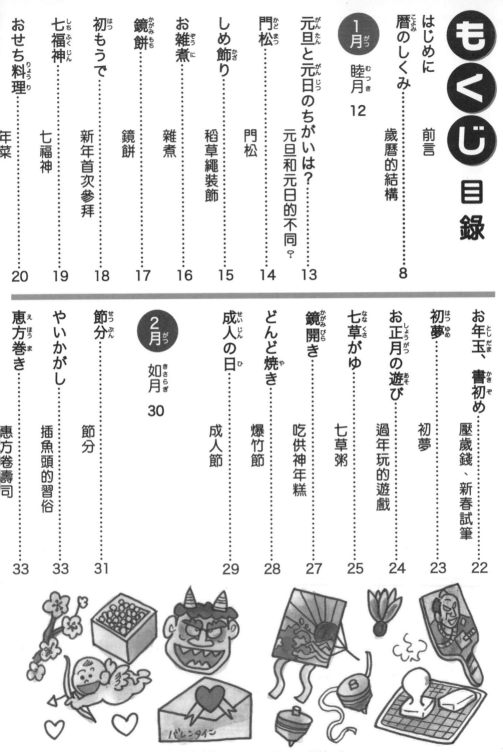

2007年（ねん）12月現在（がつげんざいいっぱんてき）一般的なものですが、制度変更（せいどへんこう）などにより、日（ひ）にちや内容（ないよう）が変わる（か）こともあります。

おりがみの鬼、鬼のお面　鬼臉摺紙、鬼面具 …… 34

針供養　忌針節 …… 35

かまくら　雪窰節 …… 36

バレンタインデー　情人節 …… 37

梅祭り　梅花祭 …… 39

3月　弥生　40

ひな祭り　女兒節 …… 41

ひな祭りの由来　女兒節的由來 …… 42

ひな壇飾り　女兒節人偶擺設 …… 44

ひな祭りのごちそう　女兒節的料理 …… 45

耳の日　耳朵日 …… 46

啓蟄　驚蟄 …… 47

春分の日(春のお彼岸)　春分日(春分週) …… 48

ぼた餅　牡丹餅 …… 50

イースター　復活節 …… 51

4月　卯月　52

エイプリルフール　愚人節 …… 53

入学、入園　入學、上幼稚園 …… 54

花見　賞花 …… 55

桜の種類・桜の名所　櫻花種類・賞櫻勝地 …… 56

花祭り　浴佛節 …… 57

潮干狩り　拾潮 …… 59

野遊び　郊遊 …… 60

野草　野草 …… 61

※年中行事やしきたりは、地方によってちがうことがあります。また、この本に掲載している行事はすべて、

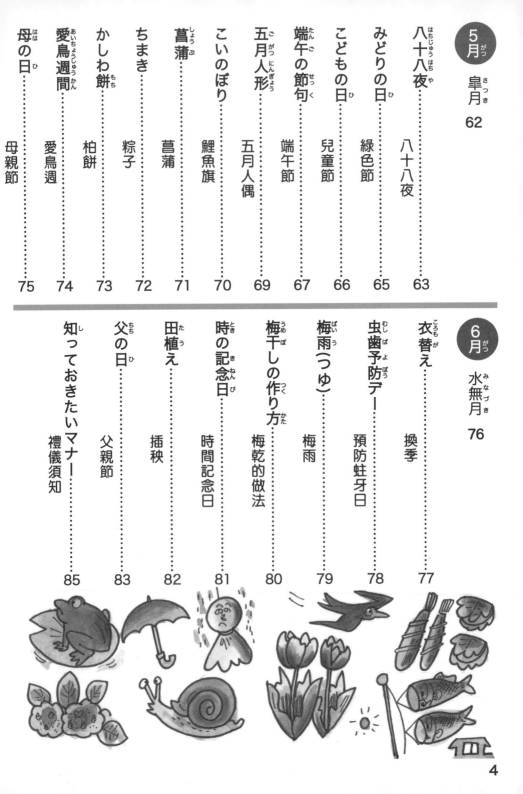

5月 皐月 62		
八十八夜 …… 八十八夜		63
みどりの日 …… 綠色節		65
こどもの日 …… 兒童節		66
端午の節句 …… 端午節		67
五月人形 …… 五月人偶		69
こいのぼり …… 鯉魚旗		70
菖蒲 …… 菖蒲		71
ちまき …… 粽子		72
かしわ餅 …… 柏餅		73
愛鳥週間 …… 愛鳥週		74
母の日 …… 母親節		75

6月 水無月 76		
衣替え …… 換季		77
虫歯予防デー …… 預防蛀牙日		78
梅雨(つゆ) …… 梅雨		79
梅干しの作り方 …… 梅乾的做法		80
時の記念日 …… 時間記念日		81
田植え …… 插秧		82
父の日 …… 父親節		83
知っておきたいマナー …… 禮儀須知		85

7月 文月 ふみづき 86

山開き、川開き、海開き……87
開山日、開河日、開海日

お中元 ちゅうげん……88
中元節

七夕 たなばた……89
七夕

土用の丑の日 どようのうしのひ……93
土用丑日

花火大会 はなびたいかい……95
煙火大會

7月 がつ のいろいろなお祭り まつり……97
七月的各種慶典活動

8月 葉月 はづき 98

広島平和記念日、長崎原爆忌 ひろしまへいわきねんび、ながさきげんばくき……99
廣島和平記念日、長崎原爆忌

終戦記念日 しゅうせんきねんび……100
終戰紀念日

お盆 ぼん……101
盂蘭盆會

馬と牛、新盆 うまとうし、にいぼん……103
馬與牛、初盆會

迎え火、送り火 むかえび、おくりび……104
迎靈火、送靈火

盆おどり ぼん……105
盂蘭盆舞

夏のくらし なつ……107
夏季生活

8月 がつ のいろいろなお祭り まつり……108
八月的各種慶典活動

5

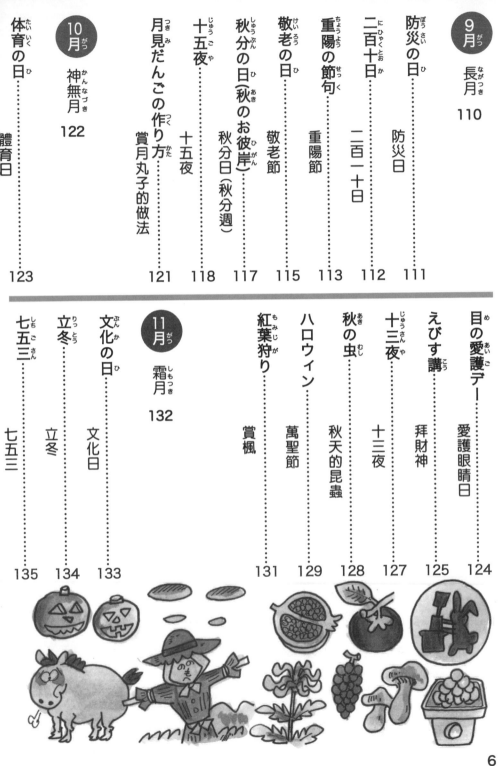

9月 長月（ながつき） 110	
防災の日（ぼうさいのひ）	防災日 ... 111
二百十日（にひゃくとおか）	二百一十日 ... 112
重陽の節句（ちょうようのせっく）	重陽節 ... 113
敬老の日（けいろうのひ）	敬老節 ... 115
秋分の日（秋のお彼岸）（しゅうぶんのひ（あきのおひがん））	秋分日（秋分週）（しゅうぶんじつ（しゅうぶんしゅう）） ... 117
十五夜（じゅうごや）	十五夜 ... 118
月見だんごの作り方（つきみだんごのつくりかた）	賞月丸子的做法 ... 121

10月 神無月（かんなづき） 122	
体育の日（たいいくのひ）	體育日 ... 123

目の愛護デー（めのあいごデー）	愛護眼睛日 ... 124
えびす講（えびすこう）	拜財神 ... 125
十三夜（じゅうさんや）	十三夜 ... 127
秋の虫（あきのむし）	秋天的昆蟲 ... 128
ハロウィン	萬聖節 ... 129
紅葉狩り（もみじがり）	賞楓 ... 131

11月 霜月（しもつき） 132	
文化の日（ぶんかのひ）	文化日 ... 133
立冬（りっとう）	立冬 ... 134
七五三（しちごさん）	七五三 ... 135

6

クリスマスの飾り‥‥聖誕節的裝飾 149

クリスマス‥‥聖誕節 146

お歳暮‥‥歲末（送禮） 145

冬至の食べ物‥‥冬至的食物 144

冬至‥‥冬至 143

12月 師走 144

勤労感謝の日‥‥勤勞感謝日 141

熊手を飾るもの‥‥竹耙裝飾物 140

酉の市‥‥酉市 139

こどもに関するお祝いごと‥‥和小朋友相關的慶祝活動 138

クリスマスの食べ物‥‥聖誕節的食物 150

すすはらい‥‥大掃除 151

餅つき‥‥搗年糕 152

大みそか‥‥除夕 153

年こしそば‥‥過年蕎麥麵 154

除夜のかね‥‥除夕鐘聲 155

「よだひできの農天記」‥‥依田秀輝部落格「依田秀輝的農天記」 156
よだひできブログ

著者紹介‥‥作者介紹 158

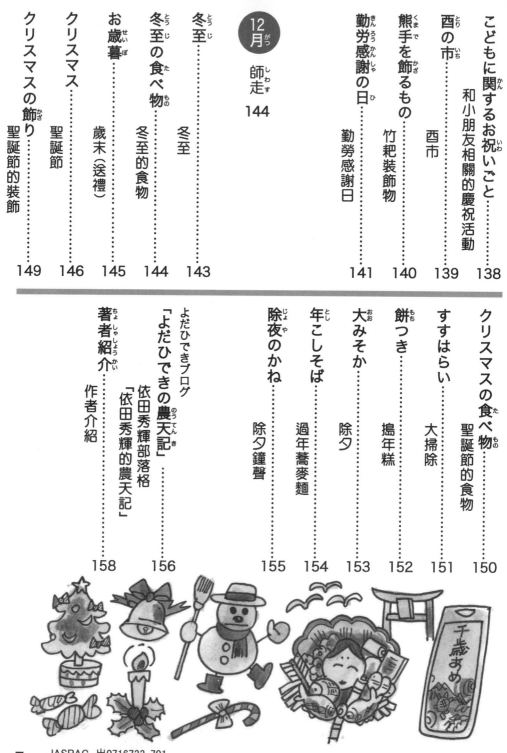

暦のしくみ

暦の種類

今、日本で使っている暦を新暦（太陽暦）といいます。1872年（明治5年）12月3日を1873年（明治6年）1月1日として始まりました。これまで世界ではさまざまな暦が使われてきました。

○ 太陰暦

月の満ち欠けで作られた暦です。新月から満月の間を1か月と定めたものです。月はおよそ29日半で地球を1周するので、1か月の日数を29日と30日をくりかえして数えて、12か月を1年としました。でも太陰暦では1年の日数は354日で、実際の365日より11日ほど短くなってしまいます。

○ 太陰太陽暦

太陰暦では暦と季節があわなくなってしまいます。そこで、約3年ごとに1か月の「閏月」を入れて調整しました。これが「太陰太陽暦」で、日本の旧暦にあたります。

○ 太陽暦

太陽が地球を1周する時間を1年としたのが「太陽暦」で、暦と季節のズレはありません。4年に1度「閏日」を作って調整しています。

	1年目	2年目	3年目
太陰暦	← 1年目354日 →	← 2年目354日 → 11日	← 3年目354日 → 22日
太陰太陽暦	← 1年目354日 → 11日	← 2年目354日 → 22日	← 3年目354日＋閏月 → 30日
太陽暦	← 1年目365日 →	← 2年目365日 →	← 3年目365日 →

旧暦（太陰太陽暦）では、1年を24の季節に分けた「二十四節気」が考え出されました。これは季節を知るためのものです。

2月	立春（りっしゅん）	春らしくなるころ。2月4日ごろ。
	雨水（うすい）	雪が雨にかわるころ。2月19日ごろ。
3月	啓蟄（けいちつ）	冬眠中の虫が地上に出てくること。3月6日ごろ。
	春分（しゅんぶん）	昼と夜の長さがだいたい同じころ。3月21日ごろ。
4月	清明（せいめい）	すべてが清くはつらつとしてくるころ。4月5日ごろ。
	穀雨（こくう）	春の雨がこくもつをうるおすころ。4月20日ごろ。
5月	立夏（りっか）	夏が始まるころ。5月6日ごろ。
	小満（しょうもん）	陽気がよくなり万物が満ちる。5月21日ごろ。
6月	芒種（ぼうしゅ）	田植えのころ。6月6日ごろ。
	夏至（げし）	昼が1年で一番長い日。6月21日ごろ。
7月	小暑（しょうしょ）	暑さがましてくるころ。7月7日ごろ。
	大暑（たいしょ）	暑さが最もきびしいころ。7月23日ごろ。
8月	立秋（りっしゅう）	秋が始まるころ。8月8日ごろ。
	処暑（しょしょ）	暑さがおさまりすずしくなるころ。8月23日ごろ。
9月	白露（はくろ）	秋の気配がふかまる。9月8日ごろ。
	秋分（しゅうぶん）	昼夜の長さがだいたい同じころ。9月23日ごろ。
10月	寒露（かんろ）	草木に冷たい露がつくころ。10月8日ごろ。
	霜降（そうこう）	霜がおりるころ。10月23日ごろ。
11月	立冬（りっとう）	冬が始まるころ。11月7日ごろ。
	小雪（しょうせつ）	初雪がふり始めるころ。11月23日ごろ。
12月	大雪（たいせつ）	雪がたくさんふるころ。12月7日ごろ。
	冬至（とうじ）	昼が1年で一番短い。12月22日ごろ。
1月	小寒（しょうかん）	いよいよ寒さがきびしくなるころ。1月5日ごろ。
	大寒（だいかん）	1年で一番寒さがきびしいころ。1月20日ごろ。

四季（しき）

天文学上（てんもんがくじょう）は春分（しゅんぶん）、夏至（げし）、秋分（しゅうぶん）、冬至（とうじ）で1年（ねん）を約90日（やくにち）ずつ区切（くぎ）り、4つの季節（きせつ）に分（わ）けます

八節（はっせつ）

四季（しき）をさらに立春（りっしゅん）、立夏（りっか）、立秋（りっしゅう）、立冬（りっとう）の、約45日（やくにち）で区切（くぎ）り、8つに分（わ）けたものを「八節（はっせつ）」といいます。

それぞれ約45日（やくにち）

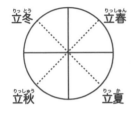

立冬（りっとう）　立春（りっしゅん）　立秋（りっしゅう）　立夏（りっか）

それぞれ約90日（やくにち）

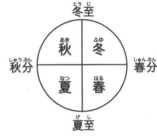

冬至（とうじ）　秋（あき）　冬（ふゆ）　秋分（しゅうぶん）　春分（しゅんぶん）　夏（なつ）　春（はる）　夏至（げし）

五節句（ごせっく）

昔（むかし）の中国（ちゅうごく）で定（さだ）められた季節（きせつ）のかわり目（め）のことで、さまざまな行事（ぎょうじ）が行（おこな）われますが、代表的（だいひょうてき）なものに「五節句（ごせっく）」があります。

「人日（じんじつ）」　1月7日（がつか）
「上巳（じょうし）」　3月3日（がつか）
「端午（たんご）」　5月5日（がつか）
「七夕（しちせき）」（たなばた）　7月7日（がつか）
「重陽（ちょうよう）」　9月9日（がつか）

雑節（ざっせつ）

五節句（ごせっく）以外（いがい）に季節（きせつ）を知（し）るものとして「雑節（ざっせつ）」があります。

お彼岸（ひがん）

八十八夜（はちじゅうはちや）

節分（せつぶん）

など

新暦（しんれき）と旧暦（きゅうれき）のちがい

	1月（がつ）	2月（がつ）	3月（がつ）	4月（がつ）	5月（がつ）	6月（がつ）	7月（がつ）	8月（がつ）	9月（がつ）	10月（がつ）	11月（がつ）	12月（がつ）
新（しん）暦（れき）												
	冬（ふゆ）		春（はる）			夏（なつ）			秋（あき）			冬（ふゆ）
旧（きゅう）暦（れき）	12月（がつ）	1月（がつ）	2月（がつ）	3月（がつ）	4月（がつ）	5月（がつ）	6月（がつ）	7月（がつ）	8月（がつ）	9月（がつ）	10月（がつ）	11月（がつ）
	冬（ふゆ）		春（はる）			夏（なつ）			秋（あき）			冬（ふゆ）

10

「六曜」は中国で作られたもので、曜日を数えるものだったと考えられています。現在は吉凶を見るために使われています。左は一般的な読み方です。

先勝（せんしょう）	友引（ともびき）	先負（せんぶ）	仏滅（ぶつめつ）	大安（たいあん）	赤口（しゃっこう）
「先んずればすなわち勝つ」の意味。急ぐほど吉。午前は吉で、午後は凶。	正午は凶。悪いことが友におよぶが、葬式などはさける。祝い事はよい。	先勝とは逆で、なにごともひかえめにするのがよい。午前は凶、午後は吉。	すべてが悪い日。葬式などはよいが、お祝い事はさける。	すべてがとてもよい。この日をえらんで行われることが多い。結婚式などはこの日をえらんで行われることが多い。	悪い日で、正午だけ吉で、祝い事はしない方がよい。朝夕は凶。

干支（えと）

「十二支」とは「子・丑・寅・卯・辰・巳・午・未・申・酉・戌・亥」の12をいい、昔の中国で12か月の順序をあらわしたものとされています。現在でも自分の生まれ年をあらわすときに、「申年」、「辰年」などと言って使います。読み方は左のものが一般的です。

酉（とり）

午（うま）

卯（う）

子（ね）

戌（いぬ）

未（ひつじ）

辰（たつ）

丑（うし）

亥（いのしし）

申（さる）

巳（へび）

寅（とら）

1月 睦月 (むつき)

「睦」という字は、仲良くする、という意味です。正月は親族や友だちが集まって、たがいに分けへだてなく、親しく睦みあう月ということです。

～きょうはどんな日？～

1日	太陽暦施行の日
3日	ひとみの日
4日	石の日
5日	囲碁の日
6日	出初め式
	ケーキの日
7日	つめ切りの日
9日	クイズの日
	とんちの日
10日	110番の日
12日	スキー記念日
15日	いちごの日
17日	防災と
	ボランティアの日
19日	のど自慢の日
22日	カレーライスの日
25日	中華まんの日
27日	国旗制定記念日

～この時期おいしい食べ物～

だいこん　はくさい　みずな　レタス

ぶり　ふぐ　かき　なまこ

みかん　りんご　きんかん　ブロッコリー

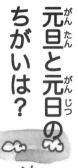

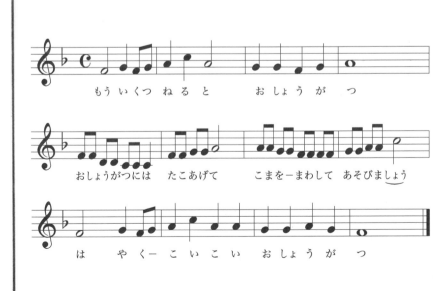

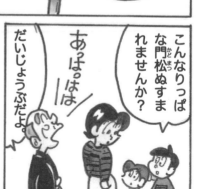

しめ飾り

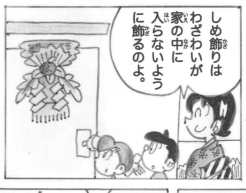

しめ飾りはわざわいが家の中に入らないように飾るのよ。

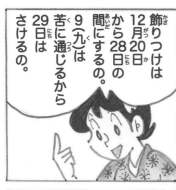

飾りつけは12月20日から28日の間にするの。9（九）は苦に通じるから29日はさけるの。

31日に飾るのは「一夜飾り」といわれ、間に合わせみたいで嫌われるの。

そして1月7日にはずすのよ。

えーっそんな短い間しか飾らないの。

もったいない。

その気持ちはえらいけど、これはしきたりだから。

お屠蘇

お屠蘇は、昔、中国で十数種類の漢方薬を酒かみりんにひたして飲まれていたものなの。

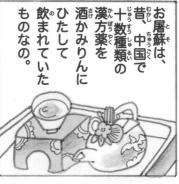

このお酒は鬼を屠絶（なくす）して、人の魂を蘇生（生き返らせる）させるとされていたの。

この屠絶と蘇生の2つの字をとって、屠蘇とよばれるようになったの。

あっそうだ。

あなたの名前もパパとママから2つの字をとってつけたのよ。

良男・和子

和男

15

お雑煮（ぞうに）

わーいお雑煮（ぞうに）だあ。

お雑煮（ぞうに）は1年（ねん）を幸（しあわ）せにすごせるようにと願（ねが）って食（た）べるのよ。

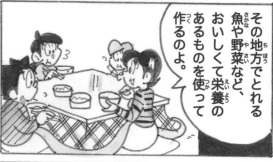

その地方（ちほう）でとれる魚（さかな）や野菜（やさい）など、おいしくて栄養（えいよう）のあるものを使（つか）って作（つく）るのよ。

だから具（ぐ）や味（あじ）つけは日本（にほん）じゅうさまざまなの。

ふーん。

一般（いっぱん）に関東（かんとう）では四角（しかく）い角餅（かくもち）に、すまし汁（じる）、関西（かんさい）では丸餅（まるもち）にみそ味（あじ）が多（おお）いわね。

札幌（さっぽろ）

さけ・えび・いくら
かまぼこ・しいたけ
みつば・ねぎ

東京（とうきょう）
とり肉（にく）・かまぼこ
かつおぶし
こまつな

広島（ひろしま）

かき・えび・かまぼこ
にんじん・だいこん・せり
こんにゃく・こんぶ

長崎（ながさき）

とり肉（にく）
ぶり
なまふ
だいこん
にんじん
さといも
くわい
など……

徳島（とくしま）

みそ汁（しる）
さといも
だいこん
ゆで餅（もち）
あおな

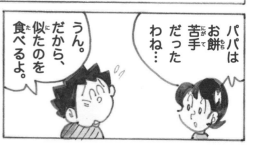

パパはお餅（もち）苦手（にがて）だったわね…

うん。だから、似（に）たのを食（た）べるよ。

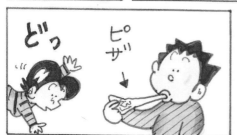

ピザ↓

どっ

16

鏡餅（かがみもち）

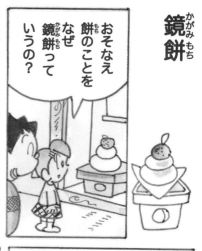

おそなえ餅のことをなぜ鏡餅っていうの？

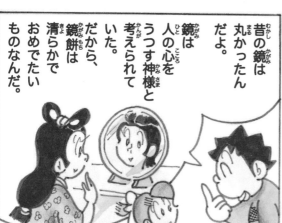

昔（むかし）の鏡は丸かったんだよ。

鏡（かがみ）は人（ひと）の心（こころ）をうつす神様（かみさま）と考（かんが）えられていた。

だから、鏡餅は清（きよ）らかでおめでたいものなんだ。

鏡餅飾（かがみもちかざ）りにはこのような意味（いみ）があります

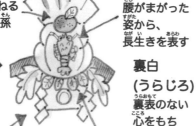

扇(おうぎ)　末（すえ）のほうに広（ひろ）がっていく形（かたち）から、家（いえ）が代々（だいだい）さかえる

橙(だいだい)　だい(代（だい）)を重（かさ）ねることから、子孫（しそん）がさかえる

昆布(こんぶ)　よろこぶにかけている

御幣(ごへい)　神（かみ）がやどる所（ところ）

伊勢海老(いせえび)　腰（こし）がまがった姿（すがた）から、長生（なが い）きを表（あらわ）す

裏白(うらじろ)　裏表（うらおもて）のない心（こころ）をもちつづける

譲葉(ゆずりは)　子孫（しそん）がさかえる

餅（もち）は保存食（ほぞんしょく）で、旅行（りょこう）のときなどももっていって、間（あいだ）におかずをはさんで食（た）べたそうだよ。

サラドイッチみたい

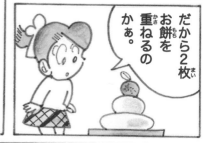

だから2枚（まい）お餅（もち）を重（かさ）ねるのかぁ。

お正月（しょうがつ）だ。いっぱい食（た）べよう。

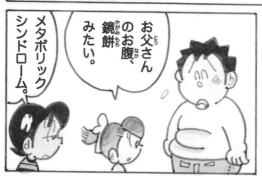

お父（とう）さんのお腹（なか）、鏡餅（かがみもち）みたい。

メタボリックシンドローム。

初もうで

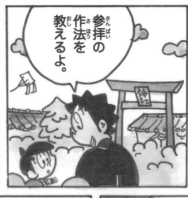

参拝の作法を教えるよ。

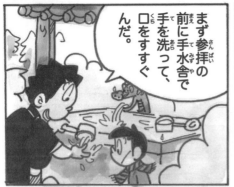

まず参拝の前に手水舎で手を洗って、口をすすぐんだ。

おさい銭を入れて鈴をならす。

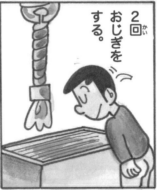

2回おじぎをする。

2回手を打って、手を合わせて感謝をし、願いごとをする。

パン パン

最後にもう1度おじぎをする。

うん、わかった。

……

あれ？まだしてる。

……

勉強・スポーツ・おこづかい、女の子にもてますよーに。

願いごとのバイキングじゃないんだけど…。

神様

18

七福神

七福神は、インド・中国・日本で福をまねく神として、古くから信仰されてきた神々を組み合わせたものです。

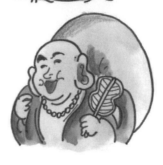

恵比須
商売繁盛の神。漁業の神です。

毘沙門天
戦いに勝たせてくれる軍神。財宝を守る神です。

布袋和尚
金運の神です。

寿老人
不老長寿の神です。

大黒天
穀物の豊作や財運をもたらす神。

弁財天
七福神の中で、ただ1人の女性の神。芸能などの神です。

福禄寿
長寿など、幸福の神です。

福禄寿の頭の中って全部脳みそ？

おせち料理

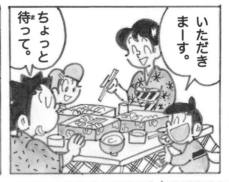

まあ聞いてくれよ。

またウンチク？

ちょっと待って。

いただきまーす。

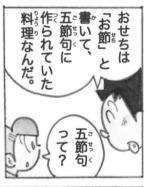

おせちは「お節」と書いて、五節句に作られていた料理なんだ。

五節句って？

「人日」1月7日
「上巳」3月3日
「端午」5月5日
「七夕」7月7日
「重陽」9月9日

それがいつからかお正月料理だけをいうようになったのよ。

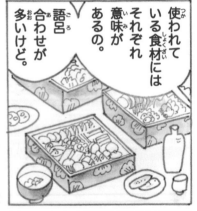

使われている食材にはそれぞれ意味があるの。

語呂合わせが多いけど。

今は洋風や中華風のおせちも多いけどね。

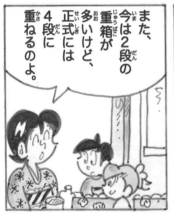

また、今は2段の重箱が多いけど、正式には4段に重ねるのよ。

あれはふつうは3段だけど、時々4段もあるね。

なっとう

えび　腰がまがる
まで長生き
するように。

数の子　卵がたくさ
んで、子孫
が繁栄する
ように。

れんこん　穴があいて
いるので、
先の見通しが
よくなるよう
に。

伊達巻き　巻き物の
形は書物
や文化を
表します。

黒豆　マメ(健康)に
すごせる
ように。

昆布巻き　よろこぶに
かけて

田作り　豊作を
意味
します。

たい　めでたいに
かけて。

サトイモ　子孫が栄える
ように。

二の重　タイ、ブリ、エビなど
焼き物を詰めます。

一の重　三つざかな(黒豆、数の子、
田作り)と口どり(伊達巻き、
栗きんとんなど)を中心に。

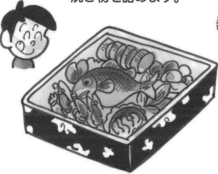

与(四)の重　ヤツガシラ、サトイモ
など、山の幸中心の
煮物が入ります。

三の重　紅白なます、れんこん、
コタバなど酢の物を入れます。

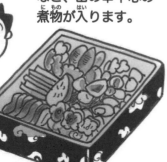

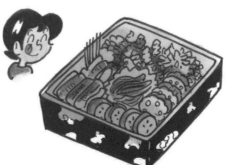

＊詰め方の順番や内容は、地域によって変わります。

お年玉

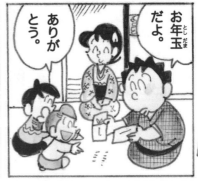

お年玉
だよ。

ありが
とう。

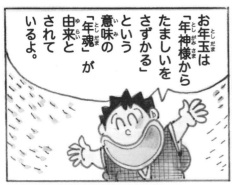

お年玉は「年神様から
たましいを
さずかる」
という
意味の「年魂」が
由来と
されて
いるよ。

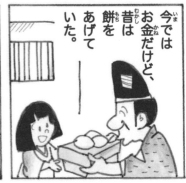

今では
お金だけど、
昔は餅を
あげて
いた。

そして
ペラ
ペラ

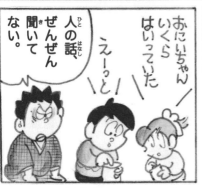

おにいちゃん
いくら
はいっていた

えーっと

人の話、
ぜんぜん
聞いて
ない。

書き初め 1月2日

新年を
むかえて、
初めて
する習字が
書き初め
よ。

うん。

この
お正月の
2日目に
けいこ事や
仕事を
始めると
おめでたいと
いわれて
いるわ。

江戸時代には、
若水ですみを
すり、おめで
たい言葉を
書いたんだって。
年があけて
初めてくむ
水が若水。

うまく
書けたぁ。
みんなに
見てもらい
たいなぁ。

たこに
したの。

うん。

22

あ〜あ。
ねむく
なっちゃ
った。

あたし
も。

今夜は
初夢よ。

初夢　1月2日

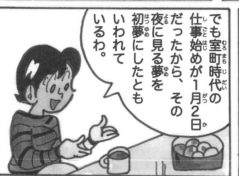

でも室町時代の
仕事始めが1月2日
だったから、その
夜に見る夢を
初夢にしたとも
いわれて
いるわ。

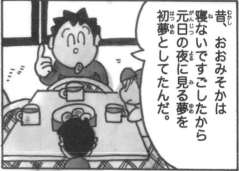

昔、おおみそかは
寝ないですごしたから
元日の夜に見る夢を
初夢にしてたんだ。

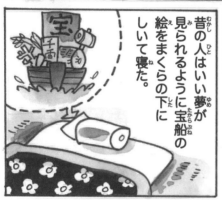

昔の人はいい夢が
見られるように宝船の
絵をまくらの下に
しいて寝た。

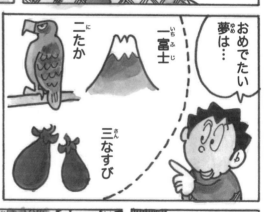

おめでたい
夢は…

一富士

二たか

三なすび

よ〜し。
ぼくも
まくらの
下に
しこう。

う〜ん

まくらを
おしりの下に
しくからだよ。

なぜ?

23

お正月の遊び

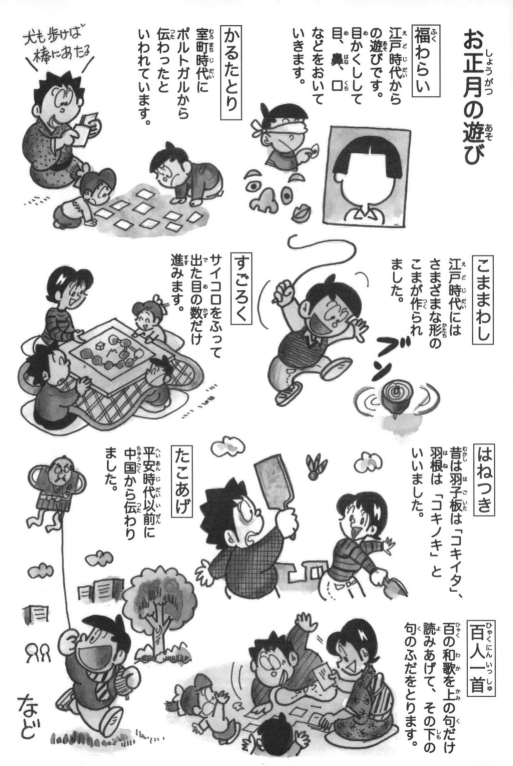

福わらい

江戸時代からの遊びです。目かくしして目、鼻、口などをおいていきます。

犬も歩けば棒にあたる

かるたとり

室町時代にポルトガルから伝わったといわれています。

すごろく

サイコロをふって出た目の数だけ進みます。

こままわし

江戸時代にはさまざまな形のこまが作られました。

ブン

はねつき

昔は羽子板は「コキイタ」、羽根は「コキノキ」といいました。

たこあげ

平安時代以前に中国から伝わりました。

など

百人一首

百の和歌を上の句だけ読みあげて、その下の句のふだをとります。

七草がゆ
1月7日

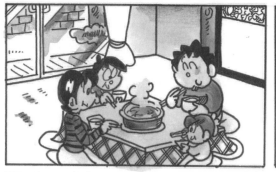

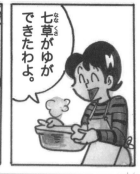

七草がゆができたわよ。

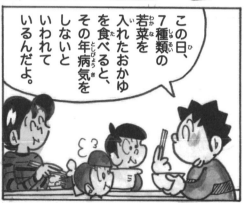

この日、7種類の若菜を入れたおかゆを食べると、その年病気をしないといわれているんだよ。

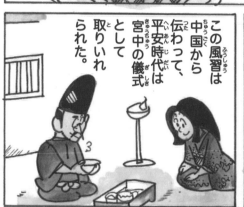

この風習は中国から伝わって、平安時代は宮中の儀式として取りいれられた。

そして江戸時代に人々の間に広まった。

そしてお正月の間お酒やごちそうでつかれた胃をおかゆで休めるという意味もあるのよ。

ごちそうさま。

ゲップ

さてお前たちは…

お正月で休ませていた頭を働かそう。

勉強

七草がゆの作り方

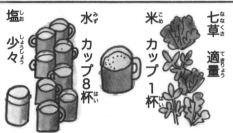

材料(4人分)
七草 適量
米 カップ1杯
水 カップ8杯
塩 少々

1 七草を洗って、塩を入れて熱湯でさっとゆでる。

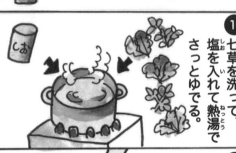
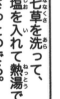

2 1を水につけてあくをとり、軽くしぼって細かくきざむ。

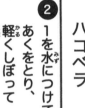

3 米をとぎ、おかゆを炊く。水かげんと米のかたさも見る。

4 炊きあがったら2をくわえて塩で味つけする。

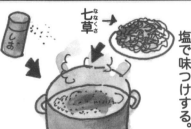

春の七草

セリ　よい香りがして、鉄分がたくさんふくまれています。

ナズナ　ペンペングサともよばれます。ジアスターゼがふくまれます。

ゴギョウ　ハハコグサともよばれます。

ハコベラ　ハコベのことです。ビタミンB・Cがふくまれます。

ホトケノザ　タビラコのことです。

スズナ　カブのことです。ここでは葉を食べます。

スズシロ　ダイコンのことです。こちらもここでは葉を食べます。

鏡開き

1月
11日

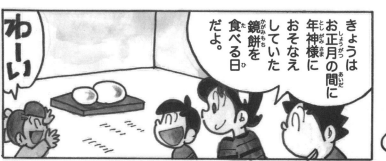

きょうは
お正月の間に
年神様に
おそなえ
していた
鏡餅を食べる日
だよ。

わーい

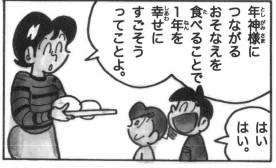

年神様に
つながる
おそなえを
食べることで
1年を幸せに
すごそう
ってことよ。

はい
はい。

早く
切ろうよ。

こら
こら。

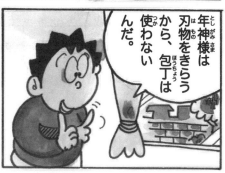

年神様は
刃物をきらう
から、包丁は
使わない
んだ。

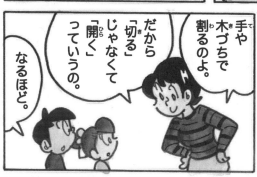

だから
「切る」
じゃなくて
「開く」
っていうの。

手や
木づちで
割るのよ。

なるほど。

わかった
かい?

はい!

でも
どうせなら、
楽しく
やろうよ。

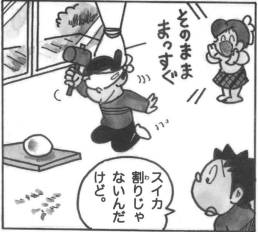

そのまま
まっすぐ

スイカ
割りじゃ
ないんだ
けど。

27

どんど焼き　1月15日

もともと平安時代の宮中で行われていた火祭りの行事だよ。

どんど焼きだ。小正月の行事だよ。

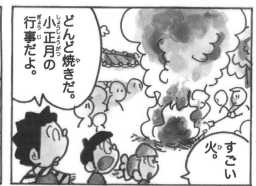

火。

すごい

きょうでお正月はおわりだ。

お正月のいろんなものをくべて燃やす。

しめ飾り

門松

書き初め

初日の出

など、

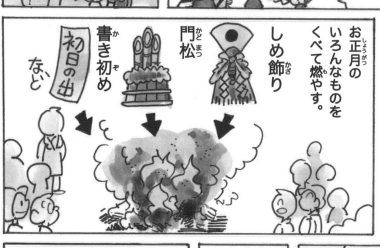

どんど焼きは地域によって左義長、同祖神祭り、三九郎焼き、鬼火、オンベ焼きなどと呼ばれているよ。

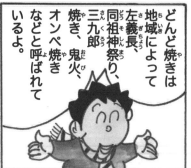

むしゃむしゃ

この火でだんごなどを焼いて食べると病気しないと言われているよ。

それ、キャンプファイヤーの歌じゃない。

もえろよもえろよほのおよもえろ

どんど焼きの歌を歌うね。

そんなのあった?

成人の日
1月第2月曜日

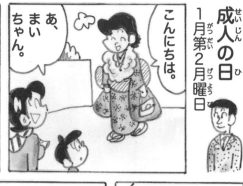

こんにちは。

あ、まいちゃん。

これから成人式に行くんです。

おめでとう。これで大人の仲間入りね。

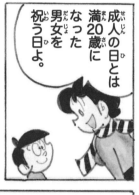

成人の日とは満20歳になった男女を祝う日よ。

本人たちも正しい考えをもって責任ある行動をとらなければいけない。

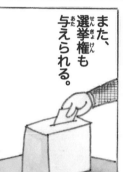

また、選挙権も与えられる。

奈良時代から男子は15歳くらいで「元服」という成人式が行われていた。

元服のとき前髪をそった。

女子は平安時代に長い髪をゆいあげる「髪あげの儀」などの儀式が行われていたの。

今よりもずっと早く大人としてあつかわれていたのよ。

おめでとう！

あれ。山田さんちにそんな年ごろの子いたかしら？

人間の年なら20歳なの。

2月がつ

如月（きさらぎ）

如月は「生更き」のことで、草木が更正する（生き返る）月だからだといわれています。また「衣更着」とも書きます。2月は衣（き）を更（さら）に着（き）る（重ね着する）ほど寒さがきびしい月だからといわれています。

～きょうはどんな日？～

1日	テレビ放送記念日
3日ごろ	節分
	のり巻きの日
6日	海苔の日
7日	北方領土の日
9日	ふぐの日
	服の日
	福の日
10日	ニットの日
	ふきのとうの日
12日	ブラジャーの日
14日	バレンタインデー
	ネクタイデー
	チョコレートの日
20日	歌舞伎の日
	アレルギーの日
22日	猫の日
	世界友情の日
23日	皇太子誕生日
28日	ビスケットの日

～この時期おいしい食べ物～

しゅんぎく　ふきのとう　せり　だいこん

さわら　いいだこ　わかさぎ　はまぐり

みかん　きんかん　ネーブル　レモン

30

節分 2月3日ごろ

きょうは節分。
うれしいな。

1年に1度だけだもんね。

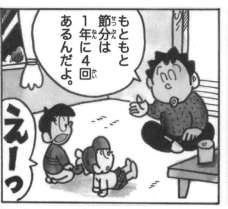

もともと節分は1年に4回あるんだよ。

えーっ

立春、立夏、立秋、立冬の前の日が節分なんだ。

ふーん。だから年に4回なんだ。

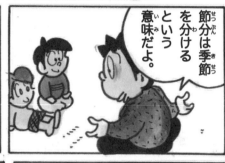

節分は季節を分けるという意味だよ。

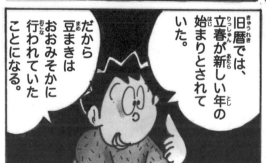

旧暦では、立春が新しい年の始まりとされていた。

だから豆まきはおおみそかに行われていたことになる。

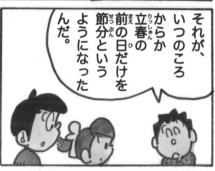

それが、いつのころからか立春の前の日だけを節分というようになったんだ。

ねえ、豆まきってどうして始まったの?

それはね…

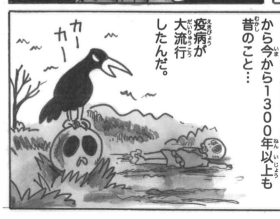

706年(慶雲3年)という今から1300年以上も昔のこと…

疫病が大流行したんだ。

カー
カー

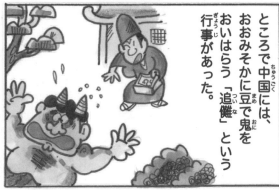

ところで中国には、おおみそかに豆で鬼をおいはらう「追儺」という行事があった。

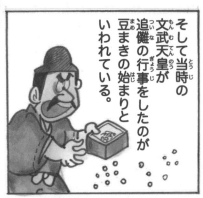

そして当時の文武天皇が追儺の行事をしたのが豆まきの始まりといわれている。

今では日本各地でめずらしい節分行事が行なわれています。

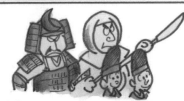

人々がよろいやかぶとに身を包みます。

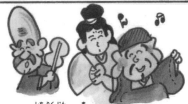

七福神が舞います。

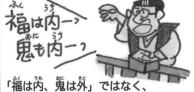

「福は内、鬼は外」ではなく、「福は内、鬼も内」といいます。

きつねのかっこうをした男女が結婚式をあげます。

大豆は悪いものをおいはらうふしぎな力をもっているといわれている。

福豆というよ。

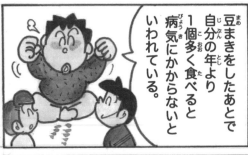

豆まきをしたあとで自分の年より1個多く食べると病気にかからないといわれている。

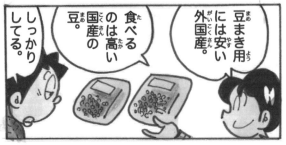

豆まき用には安い外国産。食べるのは高い国産の豆。

しっかりしてる。

お母さーん。豆をもってきてーっ。

はーい。

32

やいかがし

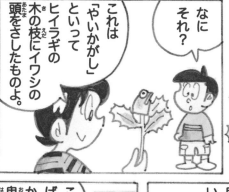

なに
それ？

これは
「やいかがし」
といって
ヒイラギの
木の枝にイワシの
頭をさしたものよ。

鬼は
ヒイラギの
葉のトゲが
きらい。

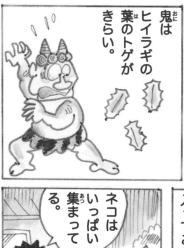

イワシの頭は
くさいから
鬼がにげて
いくという。

これを
げんかんに
かざると
鬼が中に
入ってこないの。

ふーん。

ネコは
いっぱい
集まって
る。

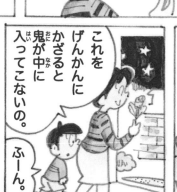

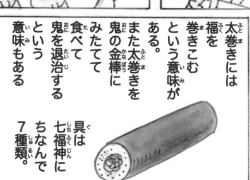

恵方巻き

恵方巻きを
ください。

太巻きには福を
巻きこむ
という意味が
ある。
また太巻きを
鬼の金棒に
みたてて
食べて
鬼を退治する
という
意味もある

具は
七福神に
ちなんで
7種類。

その年の
恵方（＊）を
向いて
願いごとを
しながら
だまって
1本食べる。

←恵方

でも
方角が
よくわから
ないよね。

←じしゃく

サービスで
中に
じしゃくが
入ってます。

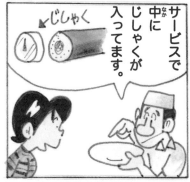

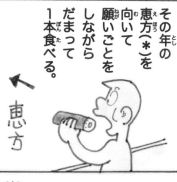

33　　＊恵方…縁起のいい方角のこと。その年によってちがう。

②
三角におります。

①
裏（うら）にしておきます。

⑤
下（した）の三角（さんかく）を2枚（まい）いっしょ
におりあげます。

④
左右（さゆう）のかどより下（した）の方（ほう）から
斜（なな）めにおりあげます。

③
中心（ちゅうしん）におりあわせます。

⑧
表（おもて）に返（かえ）して顔（かお）を書（か）きます。

⑦
頭（あたま）の三角（さんかく）と両脇（りょうわき）をおって
のりづけします。

⑥
1枚（まい）だけを内側（うちがわ）に
さしこみます。

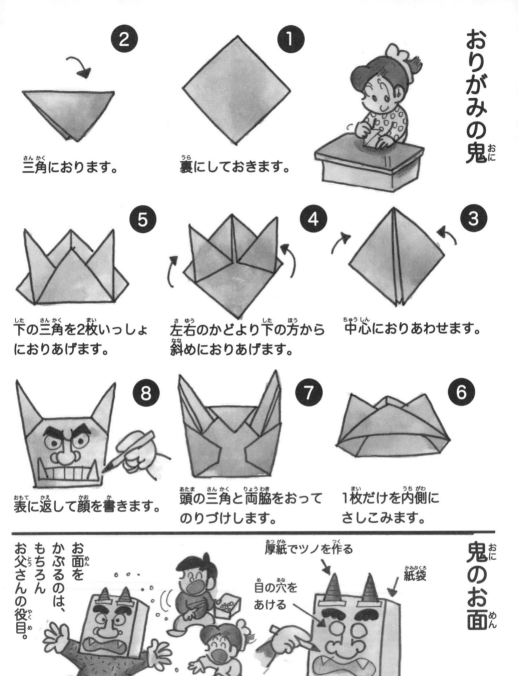

お面（めん）を
かぶるのは、
もちろん
お父（とう）さんの役目（やくめ）。

厚紙（あつがみ）でツノを作（つく）る

目（め）の穴（あな）を
あける

紙袋（かみぶくろ）

顔（かお）をかく

手（て）さげの
ヒモをとる

34

針供養

2月8日、
12月8日

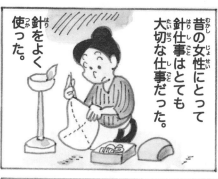

昔の女性にとって
針仕事はとても
大切な仕事だった。

針をよく
使った。

きょうは
針供養よ。

今はママも
あまり針を
使わなく
なったけど、

なに
それ?

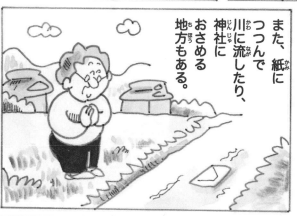

また、紙に
つつんで
川に流したり、
神社に
おさめる
地方もある。

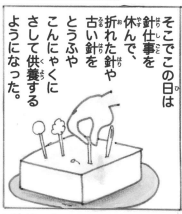

そこでこの日は
針仕事を
休んで、
折れた針や
古い針を
とうふや
こんにゃくに
さして供養する
ようになった。

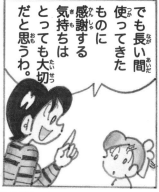

でも長い間
使ってきた
ものに
感謝する
気持ちは
とっても大切
だと思うわ。

針供養は
2月8日と
12月8日の
2回ある地方や、
どちらか1回の
地方もあるの。

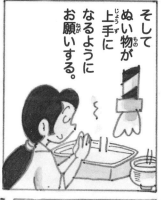

そして
ぬい物が
上手に
なるように
お願いする。

注射針

でも
あの針
には感謝
する気に
なれない。

いい
こと
でしょ。

うん。

かまくら

横手のかまくら
2月15〜16日

雪(ゆき)がつもってるよ!

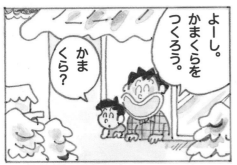

よーし。かまくらをつくろう。

かまくら?

秋田(あきた)や岩手(いわて)など雪(ゆき)の多(おお)い東北地方(とうほくちほう)でこどもたちが作(つく)る。

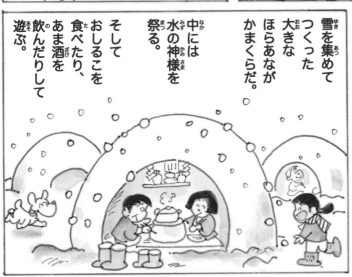

雪(ゆき)を集(あつ)めてつくった大(おお)きなほらあながかまくらだ。

中(なか)には水(みず)の神様(かみさま)を祭(まつ)る。

そしておしるこを食(た)べたり、あま酒(ざけ)を飲(の)んだりして遊(あそ)ぶ。

いいわぁ。

作(つく)ろう!

イエーイ

できたあ!

何(なに)を作(つく)っているの?

雪(ゆき)の家(いえ)があるんだから。

雪(ゆき)のトイレ。

36

バレンタインデー

2月14日

あたし男の子3人にチョコレートあげるの。

ぼくはいくつもらえるかな。

あっは。はは

バレンタインデーか。

パパ、バレンタインデーってどうしてできたの？

それはね…

3世紀 ローマ帝国の皇帝

う～む。兵隊たちが結婚したら…

パパ、早く帰ってきてね。

ワーッ

わたしには妻やこどもがいる…死にたくない…

これでは戦に負けてしまう。

兵士が結婚することを禁止する！

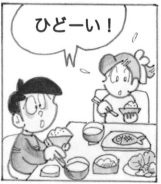

ひどーい！

この皇帝の命令に反対した、バレンタイン聖人という人がいた。

バレンタイン聖人はひそかに若者たちを結婚させていた。

それを知った皇帝は…

ただちに処刑せよ！

このバレンタインが死んだ日が2月14日だった。

カトリックの国々ではこの日を祝日にしている。

そしてこの日を「愛を与える日」や「人類愛をたたえる日」として、おくりものをする風習ができた。

日本ではお菓子メーカーの宣伝で、チョコレートをおくるようになったんだ。

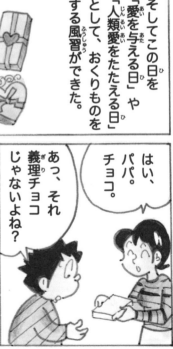

はい、パパ。チョコ。

あっ、それ義理チョコじゃないよね？

ちがうわよ。

ギリギリチョコよ。

ホッ

あ！賞味期限ギリギリ。

梅祭り

あ〜、梅のいい香りがする。

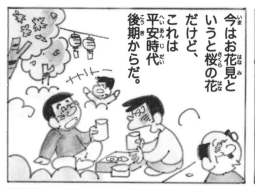

今はお花見というと桜の花だけど、これは平安時代後期からだ。

それより前は梅の花だったのよ。

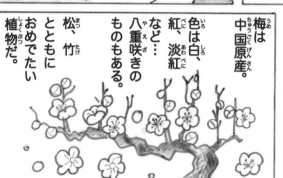

梅は中国原産。色は白、紅、淡紅など…八重咲きのものもある。松、竹とともにおめでたい植物だ。

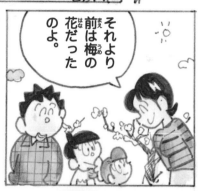

この時期、日本各地で梅祭りが開かれているよ。

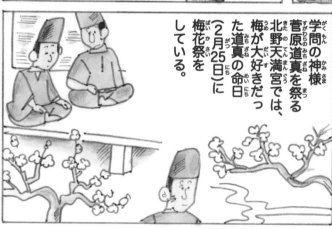

学問の神様菅原道真を祭る北野天満宮では、梅が大好きだった道真の命日（2月25日）に梅花祭をしている。

学問の神様…

お前もしっかり勉強して…

梅ぼしを食べたときのような顔をしている。

ん!?

3月 (がつ)

弥生 (やよい)

草木(くさき)がいやがうえにも
おいしげる、の意味(いみ)
です。
「いやおい」がなまって
「やよい」になりました。
草木(くさき)が生(お)い茂(しげ)る月(つき)、
ということです。

～きょうはどんな日(ひ)？～

3日(みっか)　金魚(きんぎょ)の日(ひ)
4日(よっか)　サッシの日(ひ)
　　　　ミシンの日(ひ)
7日(なのか)　消防記念日(しょうぼうきねんび)
8日(ようか)　国際婦人(こくさいふじん)デー
　　　　ミツバチの日(ひ)
9日(ここのか)　エスカレーターの日(ひ)
　　　　バービー人形誕生日(にんぎょうたんじょうび)
11日(にち)　パンダ発見(はっけん)の日(ひ)
13日(にち)　サンドイッチデー
14日(か)　マシュマロデー
　　　　キャンディーの日(ひ)
20日(にち)　上野動物園開園(うえのどうぶつえんかいえん)
　　　　記念日(きねんび)
21日(にち)　ランドセルの日(ひ)
21日(にち)ごろ　春分(しゅんぶん)の日(ひ)
22日(にち)　放送記念日(ほうそうきねんび)
　　　　世界水(せかいみず)の日(ひ)
25日(にち)　電気記念日(でんききねんび)
27日(にち)　さくらの日(ひ)

～この時期(じき)おいしい食(た)べ物(もの)～

ブロッコリー　キャベツ　　ふき　　　にら

まだい　　ぶり　　にしん　　まぐろ

レモン　　みかん　　こまつな　　パセリ

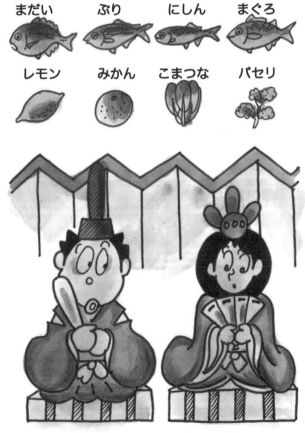

40

ひな祭り

3月3日

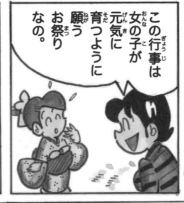

この行事は女の子が元気に育つように願うお祭りなの。

3月3日を「桃の節句」とも言うけど、これは旧暦だと3月3日のころが桃の季節だったからよ。

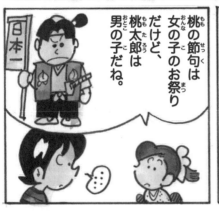

桃は昔から悪魔をはらう神様とされていて「生命力」「不老」「平和」の象徴でもある。

桃の節句は女の子のお祭りだけど、桃太郎は男の子だね。

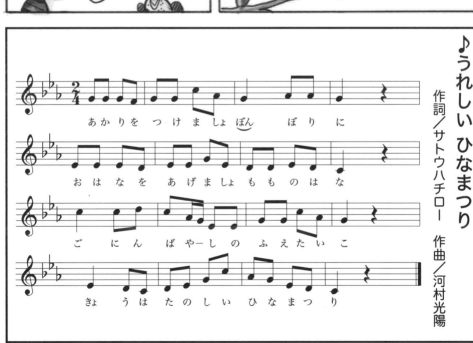

♪うれしい ひなまつり

作詞／サトウハチロー　作曲／河村光陽

あかりを つけましょ ぼんぼりに

おはなを あげましょ もものはな

ごにん ばやーしの ふえたいこ

きょうは たのしい ひなまつり

41

ひな祭りの由来

ひな祭りは中国で行われていた「上巳の節句」という風習と、日本の「人形信仰」が結びついたものとされている。

なんかむずかしそう。

そうねえ。

上巳の節句というのは、3月の最初の巳の日のこと。

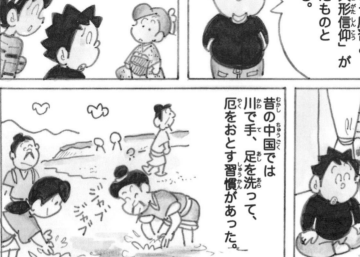

昔の中国では川で手、足を洗って、厄をおとす習慣があった。

ジャブジャブ

そして「人形信仰」というのは…

昔の貴族は紙や草でかんたんな人形を作って…

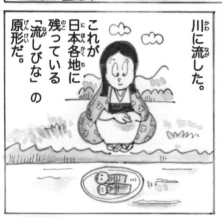

川に流した。

これが日本各地に残っている「流しびな」の原形だ。

これは、人形が自分のかわりになって、自分についている悪夢を流してくれると信じていたから。

でも室町時代から江戸時代にかけて、川がよごれるから、流しびなはやめることになったの。

このころから環境問題があったのよね。

それからは川には流さないで家にかざるようになった。

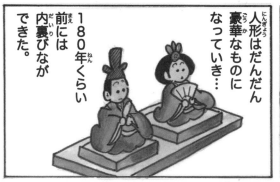

人形はだんだん豪華なものになっていき…180年くらい前には内裏びなができた。

内裏びなは天皇の生活を想像して作られたみたいね。

ますます豪華になって、他にもいろんな人形が作られた。

いろんな道具はいいお嫁さんになるようにと願ってかざられる。

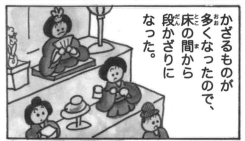

かざるものが多くなったので、床の間から段かざりになった。

さっき川がよごれるから流しびなをやめたって言ったけどぼく、いいアイデア考えた！

流れるプール

アミ

ここでとめる

ひな壇飾り

ひな飾りは、2月中旬ごろから、遅くとも1週間前には飾ります。
そして3月3日がすぎたらすぐしまいます。出したままにしておくと、お嫁にいくのがおくれるといわれているからです。

ひな飾りには7段飾り、5段飾り、女びな、男びなだけの親王飾りなどがあります。男びなと女びなの飾り方は地方によってちがいます。

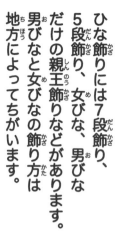

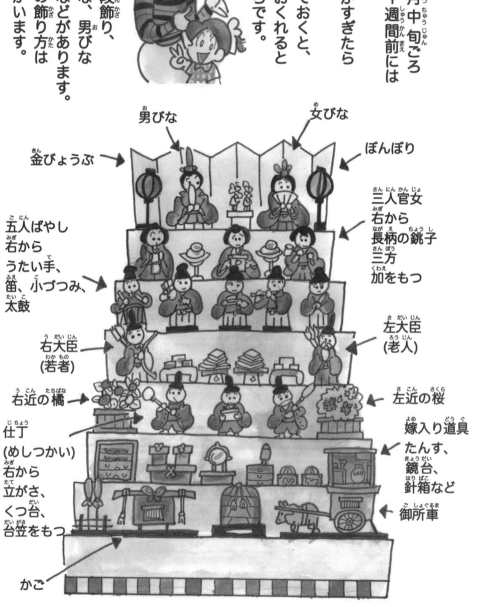

男びな

女びな

ぼんぼり

金びょうぶ

三人官女
右から
長柄の銚子
三方
加をもつ

五人ばやし
右から
うたい手、
笛、小づつみ、
太鼓

左大臣
(老人)

右大臣
(若者)

右近の橘

左近の桜

嫁入り道具
たんす、
鏡台、
針箱など

仕丁
(めしつかい)
右から
立がさ、
くつ台、
台笠をもつ

御所車

かご

ひな祭りの ごちそう

ひしもち

赤(桃をあらわす)
白(雪をあらわす)
緑(草をあらわす)

白い雪がとけて、緑の草がめばえ、紅い花がさくという意味があります。

ヨモギもクチナシも体によい植物です。

赤いもちにはクチナシが入っています。緑のもちにはヨモギが入っています。

ヨモギ

クチナシ

ひなあられ

もち米をいってさとうをかけて作ったあられです。

白酒

かつては桃花酒が飲まれていましたが、江戸時代からこの白酒が飲まれるようになりました。

ハマグリのお吸いもの

ハマグリは他の貝とはぜったいに合わないことから、大きくなってよい結婚ができるように願っていただきます。

ちらしずし

など

3月

45

耳の日
3月3日

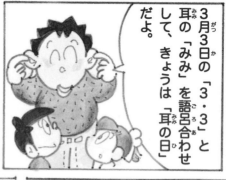

3月3日の「3・3」と耳の「みみ」を語呂合わせして、きょうは「耳の日」だよ。

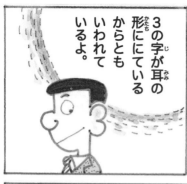

3の字が耳の形ににているからともいわれているよ。

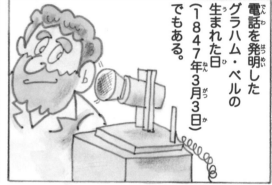

電話を発明したグラハム・ベルの生まれた日（1847年3月3日）でもある。

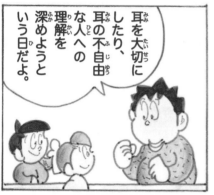

耳を大切にしたり、耳の不自由な人への理解を深めようという日だよ。

耳を食べちゃいましょうか。

あのね…

イカの→ミミ

パンの→ミミ

日本四大顔面記念日

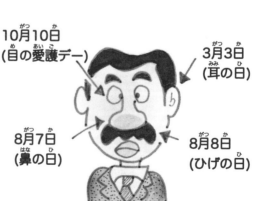

10月10日（目の愛護デー）

3月3日（耳の日）

8月7日（鼻の日）

8月8日（ひげの日）

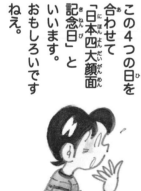

この4つの日を合わせて「日本四大顔面記念日」といいます。おもしろいですねえ。

啓蟄（けいちつ）
3月（がつ）5日（か）ごろから

あたたかくなってきたね

もう啓蟄（けいちつ）だもんね。

なにそれ？

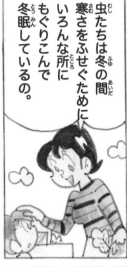

虫（むし）たちは冬（ふゆ）の間（あいだ）寒（さむ）さをふせぐためにいろんな所（ところ）にもぐりこんで冬眠（とうみん）しているの。

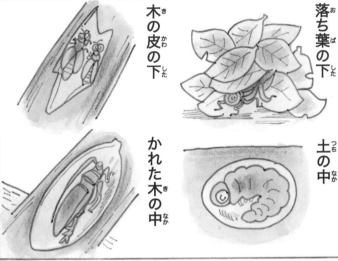

落（お）ち葉（ば）の下（した）

木（き）の皮（かわ）の下（した）

土（つち）の中（なか）

かれた木（き）の中（なか）

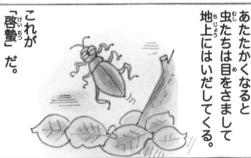

あたたかくなると虫（むし）たちは目（め）をさまして地上（ちじょう）にはいだしてくる。

これが「啓蟄（けいちつ）」だ。

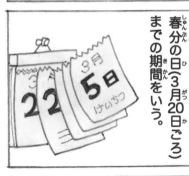

3月（がつ）5日（か）ごろから春分（しゅんぶん）の日（ひ）（3月（がつ）20日（か）ごろ）までの期間（きかん）をいう。

帰（かえ）ってお昼（ひる）ごはんにしましょう。

あ…あたしのお腹（なか）の虫（むし）も目（め）をさましました。

ふーん。

…というわけ。

3月

47

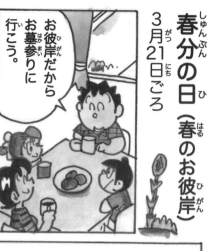

春分の日（春のお彼岸）

3月21日ごろ

お彼岸だからお墓参りに行こう。

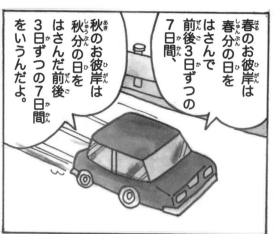

春のお彼岸は春分の日をはさんで前後3日ずつの7日間、

秋のお彼岸は秋分の日をはさんだ前後3日ずつの7日間をいうんだよ。

そして極楽は太陽がしずむ西の方角にあると考えられている。

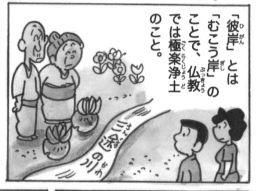

「彼岸」とは「むこう岸」のことで、仏教では極楽浄土のこと。

春分の日と秋分の日は昼と夜の長さがだいたい同じで、太陽が真西にしずむ。つまり、その日は太陽が極楽に一番近づく日なんだ。

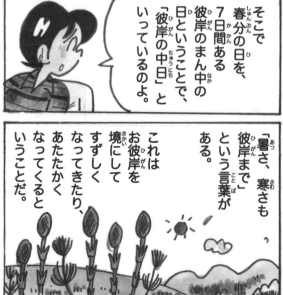

そこで春分の日を、7日間ある彼岸のまん中の日ということで、「彼岸の中日」といっているのよ。

「暑さ、寒さも彼岸まで」という言葉がある。

これはお彼岸を境にしてすずしくなってきたり、あたたかくなってくるということだ。

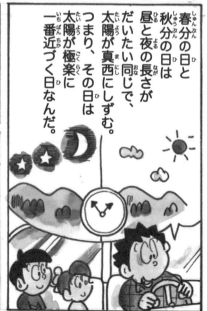

48

そして春分の日は自然をたたえてすべての生き物をいつくしもうという日にしている。

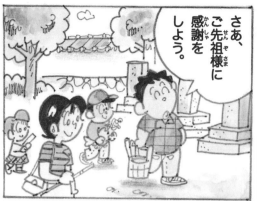

さあ、ご先祖様に感謝をしよう。

お墓参りの作法

1
まずそうじをします

○ 雑草をぬく
○ ゴミを集める
○ お墓をみがく

など…

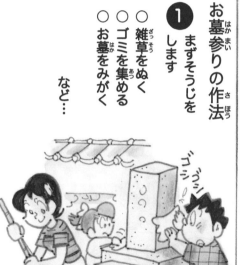

ゴシゴシ

ブチッ

2
花や供物をそなえて線香をあげます。

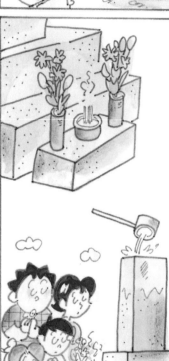

3
お墓の上から水をかけて、手を合わせておがみます。

あーあ気持ちいい。

ゴシゴシ

なんまんだぶ。

お父さん墓石じゃないんだけど。

ぼた餅

おなじみ、人気の和菓子です。

春のお彼岸のときは、牡丹の花の季節なので「ぼた餅」、秋のお彼岸（117ページ）のときは萩の花の季節なので「おはぎ」と名前がついていますが、実は同じものです。

牡丹の花

ぼた餅の作り方
（10個分）

材料
餅米…カップ1杯
米…カップ1杯
水…カップ1杯半

かんづめのあずき煮…カップ3杯
きな粉…大さじ2杯
砂糖…大さじ1杯　　塩…少々

❶ 餅米と米をいっしょにしてとぎ、炊く

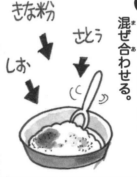

❷ かんづめのあずき煮を鍋に入れて、水分がなくなるまで煮る。

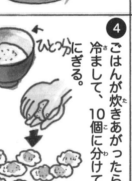

❸ きな粉、砂糖、塩を混ぜ合わせる。

❹ ごはんが炊きあがったら冷まして、10個に分けてひとつにぎる。

❺ ごはんを真ん中に入れてあんでつつむ。
ぬらしてかたくしぼったふきん
あん
ごはん

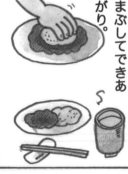

❻ きな粉餅は、きな粉をまぶしてできあがり。

精進料理

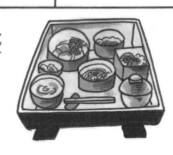

お彼岸のときには、野菜を中心とした精進料理をそなえます。

これは、仏教の「殺生禁断」という、生き物を殺さない教えからきているものです。

50

イースター

春分の後、最初の満月の次の日曜日

イースター?

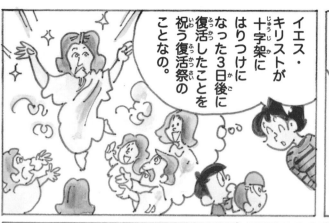

イエス・キリストが十字架にはりつけになった3日後に復活したことを祝う復活祭のことなの。

日本ではあまりなじみがないけれど、アメリカやヨーロッパではクリスマスに並ぶ大切な行事よ。

イースターは早くて3月22日、おそいと4月25日。

なんと35日間も開きがあるのよ。

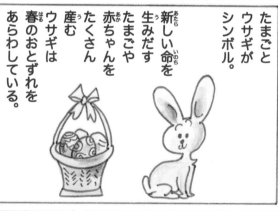

たまごとウサギがシンボル。

新しい命を生みだすたまごや赤ちゃんをたくさん産むウサギは春のおとずれをあらわしている。

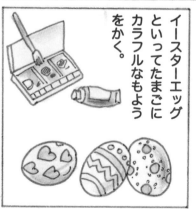

イースターエッグといってたまごにカラフルなもようをかく。

たまごだったらすぐ割れちゃうね。

ええ。

ガチャポンのカプセルなら割れにくいよ。

卯月（うづき）

卯の花（うつぎ、アジサイ科の落葉低木で白い花を咲かせる）が咲く月という意味です。

4月

～きょうはどんな日？～

日	
1日	児童福祉法施行記念日
2日	国際子どもの本の日
3日	いんげん豆の日
4日	ヨーヨーの日
7日	世界保健デー
11日	ガッツポーズの日
13日	ボーイスカウト日本連盟創立記念日
15日	ヘリコプターの日
	よいこの日
	東京ディズニーランド開園記念日
18日	発明の日
22日	アースデイ(地球の日)
	よい夫婦の日
23日	サン・ジョルディの日
29日	みどりの日
30日	図書館記念日
最終水曜日	国際盲導犬の日

～この時期おいしい食べ物～

キャベツ　なの花　たかな　アスパラガス

あさり　にしん　ます　めばる

いちご　はっさく　なつみかん　レモン

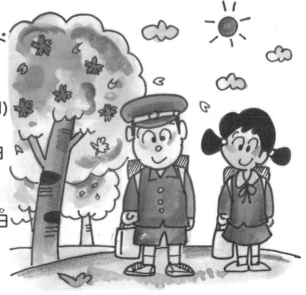

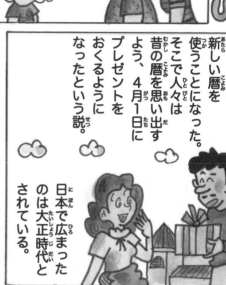

入学、入園

4月といえば、

春！

春といえば、

桜！

桜といえば、これ！

そういうイメージだよね。

ええ。

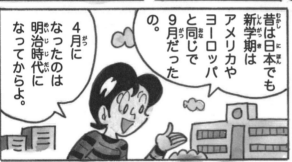

昔は日本でも新学期はアメリカやヨーロッパと同じで9月だったの。

4月になったのは明治時代になってからよ。

こどもたちの心は期待と不安が入りまじるわ。

大人はあたたかく見守ってあげたいわね。

かわいいなあ。ランドセルが歩いてるみたいだ。

タンスが歩いている？

粗大ゴミひろってきたんだ。

花見(はなみ)

花見にはこんな歴史があるの。

もともとは春の農作業が始まる前に豊作を願って行った。

有名な花見に「醍醐の花見」がある。これは安土・桃山時代に豊臣秀吉が行ったもので、参加者は1300人にもおよぶ超豪華なものであった。

平安時代になると宮廷でにぎやかに宴がひらかれるようになった。

そして貴族によってたくさんの和歌がよまれた。

江戸時代になると、武士や町人の間にも広がっていった。

うちも場所とりしなくちゃ。

もうたのんであるわ。

だれに?

うちのジョン。

桜の種類

昔は桜といえば山桜のことでしたが、今ではソメイヨシノが主流です。他に、しだれ桜や八重桜など、たくさんの種類があります。

桜の名所

○松前公園（北海道）
○弘前公園（青森県）
○角館（秋田県）
○上野公園（東京都）
○千鳥が淵（東京都）
○身延山（山梨県）

○根尾薄墨桜（岐阜県）
○大阪城公園（大阪府）
○吉野山滝桜（奈良県）
○錦帯橋（山口県）
○熊本城（熊本県）
○名護城址（沖縄県）

その他、全国各地にいろいろあります。

お花見のお供に…
三色だんごの作り方 (6～8本分)

材料			
上新粉…160g		食紅…少々	
白玉粉…40g		抹茶…小さじ1	
砂糖…60g		砂糖水…少々	
熱湯…200cc		竹串…6～8本	

1 上新粉、白玉粉、砂糖をボウルに入れて熱湯を少しずつ加えながら、耳たぶくらいのかたさになるまでまぜる。

2 ラップをして、電子レンジで3分あたためる。

3 水でぬらしたすりこぎ棒でついたり、砂糖水の手水でこねる。

4 生地を3等分し、水でといた食紅、抹茶をまぜあわせる。

5 生地を小さく丸めて、竹串にさしてできあがり。

花祭り 4月8日
（はなまつり）

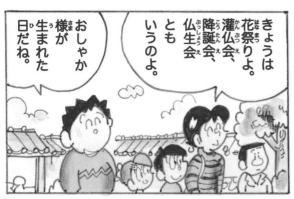

きょうは花祭りよ。灌仏会、降誕会、仏生会ともいうのよ。

おしゃか様が生まれた日だね。

4月

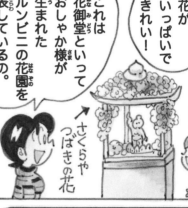

わぁっ、花がいっぱいできれい！

これは花御堂といっておしゃか様が生まれたルンビニの花園を表しているの。

→さくらやつばきの花

かわったポーズをしているね。

これにはこんな意味があるのよ。

おしゃか様は生まれてすぐに7歩歩いて…

とことことこ

右手で天を、左手で地をさしてこう言った。

「天上天下唯我独尊」（てんじょうてんが　ゆいがどくそん）

むずかしい言葉。

これは「人生の正しい姿を見つめて、まことの道を進もう」ということなの。

おしゃか様は仏教を始めた世界三大聖人のひとりだ。

57

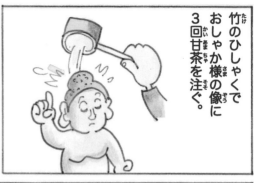

竹のひしゃくでおしゃか様の像に3回甘茶を注ぐ。

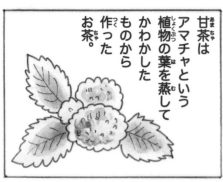

甘茶はアマチャという植物の葉を蒸してかわかしたものから作ったお茶。

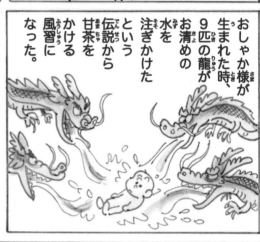

おしゃか様が生まれた時、9匹の龍がお清めの水を注ぎかけたという伝説から甘茶をかける風習になった。

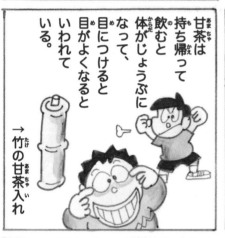

甘茶は持ち帰って飲むと体がじょうぶになって、目につけると目がよくなるといわれている。

→竹の甘茶入れ

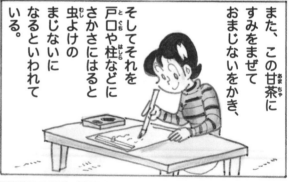

また、この甘茶にすみをまぜておまじないをかき、そしてそれを戸口や柱などにさかさにはると虫よけのまじないになるといわれている。

そういえば甘茶の歌があるわ。

ほう、どんな?

それは「おもちゃのチャチャチャ」でしょ。

あまちゃのチャチャチャ♪

58

潮干狩り（しおひがり）

きょうは大潮（おおしお）の日で潮（しお）がひいているぞ。

アサリやハマグリがおいしくなる季節（きせつ）ね。

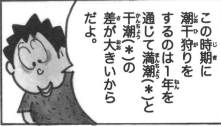

この時期（じき）に潮干狩り（しおひがり）をするのは1年を通じて満潮（＊）と干潮（＊）の差（さ）が大きいからだよ。

秋（あき）にも大潮（おおしお）の日（ひ）があるけど、干潮（かんちょう）が夜（よる）になるから潮干狩り（しおひがり）にはむかないの。

春（はる）に磯遊び（いそあそび）をする習慣（しゅうかん）は旧暦（きゅうれき）3月3日（がつか）の上巳（じょうし）の節句（せっく）（3月の最初（さいしょ）の巳（み）の日）に水辺（みずべ）で厄（やく）をおとす中国（ちゅうごく）伝来（でんらい）の風習（ふうしゅう）とも関係（かんけい）がある。

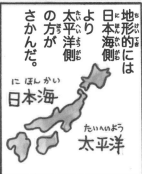

地形的（ちけいてき）には日本海（にほんかい）側（がわ）より太平洋（たいへいよう）側（がわ）の方（ほう）がさかんだ。

にほんかい 日本海

たいへいよう 太平洋

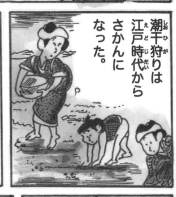

潮干狩り（しおひがり）は江戸時代（えどじだい）からさかんになった。

いっぱいとれた〜！

みそ汁（しる）と酒蒸し（さかむし）にしましょう。

味（あじ）つけは？

アサリだからアッサリ味（あじ）で。

＊満潮（まんちょう）…潮（しお）が満（み）ちて海面（かいめん）が最（もっと）も高（たか）くなった状態（じょうたい）。

＊干潮（かんちょう）…潮（しお）がひいて海面（かいめん）が最（もっと）も低（ひく）くなった状態（じょうたい）。

4月

野遊び

昔から農家や漁師の人たちは、仕事がいそがしくなる前の春の1日に、野山や磯に遊びに出かけて、心や体を清める風習がありました。

さあみんな、ポカポカ陽気にさそわれて、遊びに出かけましょう！草花遊びも楽しいよ。

シロツメクサ(クローバー)のかんむり

❶ 2本の花の下に1本を巻きつける。

❷ ずらしながら1本ずつ巻きつけていく。

❸ 40本ほど巻きつけたら始めと終わりを5cmほど重ねて2か所を茎で結ぶ。

できあがり！

タンポポのうで輪

タンポポ1本を手にとり、つめで茎を2つにさいて、うでに巻きつけて結ぶ。

タンポポのめがね

15cmほどの茎だけを用意して、つめで左右2か所に穴をあけて、花のついた茎を通してできあがり。

メヒシバのかさ

❶ メヒシバの穂を1本1本おり下げてたばねる。

❷ 別の穂で、たばねた穂を結ぶ。

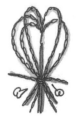

❸ 結び目を上げるとかさが開く。

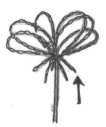

結び目を下げるとかさが閉じる。

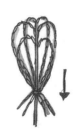

4月はいろんな
山菜でにぎやか
になる季節だ。
みんなも大人の
ひとと
いっしょに
さがしてみよう。

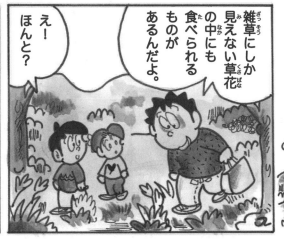

雑草にしか
見えない草花
の中にも
食べられる
ものが
あるんだよ。

え！
ほんと？

野草

タラの芽

天プラ、あえもの

ツクシ

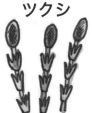

天プラ、あえもの、
つくだ煮

ヨモギ

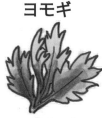

ヨモギダンゴ

ふきのとう

つくだ煮、天プラ、
あえもの

タンポポ

根をお茶、キンピラ

ワラビ

あえもの、油いため

ゼンマイ

天プラ、あえもの、
煮もの

ノビル

酢みそあえ

ふき

煮もの、つくだ煮

柿の葉

天プラ

カラスノエンドウ

あえもの、汁の実

スイバ(ソレル)

天プラ、あえもの

5月(がつ)

皐月（さつき）

皐月とは「早苗月」のことです。古い暦では、5月は雨期に入り、田植えが始まります。早苗（イネの苗）を植える月、という意味です。

～きょうはどんな日？～

1～14日	こどもの読書週間
2日	エンピツ記念日
3日	リカちゃん人形誕生日
4日	ファミリーの日
	ラムネの日
5日	おもちゃの日
	わかめの日、メロンの日
6日	ゴムの日
8日	世界赤十字デー
9日	アイスクリームの日
12日	ザリガニの日
	看護の日
15日	ヨーグルトの日
16日	旅の日
18日	ことばの日
20日	ローマ字の日
21日	小学校開校の日
22日	ガールスカウトの日
28日	ゴルフ記念日
29日	こんにゃくの日
	呉服の日
30日	ゴミゼロの日

～この時期おいしい食べ物～

えんどうまめ　そらまめ　たまねぎ　じゃがいも

かつお　　かれい　　あじ　　とびうお

さくらんぼ　　びわ　　うめ　　メロン

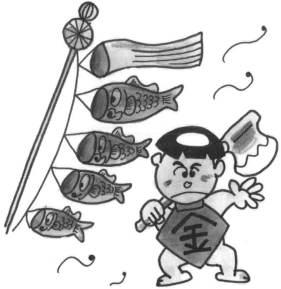

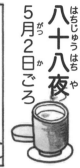

八十八夜（はちじゅうはちや）
5月2日（がつふつか）ごろ

あ〜
一番茶（いちばんちゃ）
おいしい。

うん。

一番茶（いちばんちゃ）って
なーに？

その前（まえ）に
八十八夜（はちじゅうはちや）を。

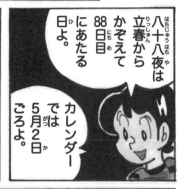

八十八夜（はちじゅうはちや）は
立春（りっしゅん）から
かぞえて
88日目（にちめ）
にあたる
日（ひ）よ。

カレンダー
では
5月（がつ）2日（か）
ごろよ。

春（はる）から
夏（なつ）に
かわる
時期（じき）と
されて
きた。

バトン
タッチ

夏

春

八十八夜（はちじゅうはちや）の
3日後（かご）は
「立夏（りっか）」に
なる。

5月
5日ごろ
立夏

「八十八夜（はちじゅうはちや）の
別れ霜（わかれしも）」と
いう言葉（ことば）が
ある。

これは
このころから
霜（しも）がおりる
心配（しんぱい）も
なくなる
ということ。

そこで
安心（あんしん）して
茶（ちゃ）つみが
できるように
なる。

はぁ〜

↑白くない

↑白い

八十八夜（はちじゅうはちや）から
2〜3週間（しゅうかん）の間（あいだ）
につんだお茶（ちゃ）を
「一番茶（いちばんちゃ）」
というの。

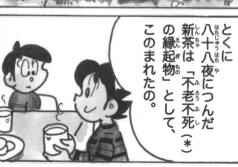

とくに
八十八夜（はちじゅうはちや）につんだ
新茶（しんちゃ）は「不老不死（ふろうふし）（＊）」
の縁起物（えんぎもの）」として、
このまれたの。

63　＊不老不死（ふろうふし）…歳（とし）もとらず、死（し）ぬこともなくなるということ。

5月

お茶は鎌倉時代に中国から伝わったとされている。体にとってもよい飲み物だ。

茶つみだけではなく、種まきなど農作業が本格的に始まる時期でもある。

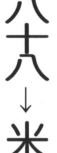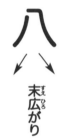

「八」という字は末広がりで、また八十八を重ねると「米」という字になるので縁起がいいとされてきた。

八十八→米

末広がり

ね！八十八はとってもいい数字なのよ。

ほら、ぼくも！

あっすごーい！

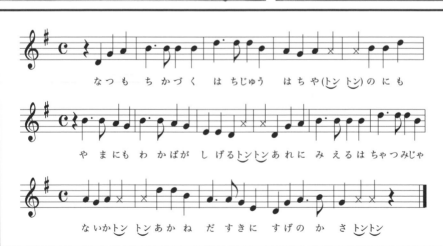

♪ちゃつみ　作詞・作曲者不詳

なつも ちかづく は ちじゅう はちや(トントン)のにも

やまにも わ かばが し げるトントンあれに みえるは ちゃつみじゃ

ないかトントンあかね だすきに すげのか さトントン

みどりの日

5月4日

ゴールデンウィークなんだから、どこかにつれてってよーっ！

きょうはみどりの日だから、ハイキングにいこうか。

さんせーい

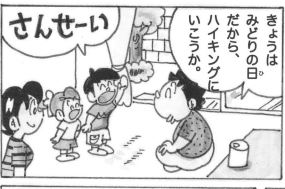

みどりの日は自然に親しんで、自然に感謝して、豊かな心を育てようという日だよ。

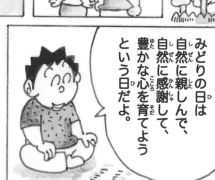

都市には緑が少ないけど、植物は人間にとってとても大切だ。

緑を見ていると目が休まる。心をいやし、林の中を歩くと体によい。

台風の風を弱める。

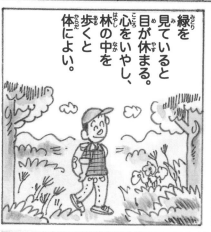

木は根をはって水害や土砂くずれをふせぐ。

このページはカラーじゃなくて白黒だから。

ぜんぜん緑じゃないね。

いろんな花を植えよう。

うちの庭も緑でいっぱいにしよう。

65　＊みどりの日は4月29日だったが、2007年から5月4日に変更になった。

こどもの日
5月5日

きょう
5月5日は
こどもの日
なんだよね。

そう。

これは1948年
(昭和23年)に
制定された
国民の祝日だよ。

こどもの日
には
こんな意味
があるの。

ひとりの
人間として
大切に
される。

社会の中の
ひとりと
して
認められる。

よい
環境の中で
育てられる。

でも最近は
こどもの暗い
ニュースも
多いわね。

うん。
大人は
もっと
がんばら
なくちゃ。

そして
きょうは
今まで
育ててくれた
お母さんに
感謝する
日でも
あるのよ。

まてよ。
きょうは
こどもの日で、
お母さんに感謝する
日なら…

はたらくのは
お父さん
だけか。

端午の節句 5月5日

きょうは男の子の節句だぞ。

エッヘン

でももともとは5月5日は女性の節句だったんだよ。

えーっ

端午とは、月の始めの午の日のことなの。

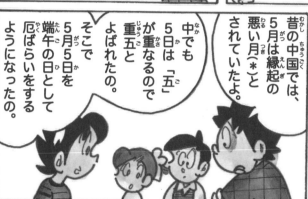

昔の中国では、5月は縁起の悪い月(*)とされていたよ。

中でも5日は「五」が重なるので重五とよばれたの。そこで5月5日を端午の日として厄ばらいをするようになったの。

一方日本では、田植え前の5月にむすめたちがしょうぶの葉でできた「女性の家」に入って身を清める、女性の祭りが行われていた。

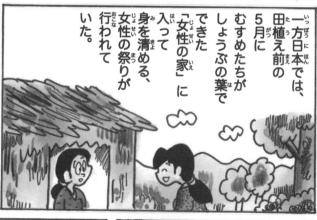

ね！もともとは女性のお祭りだったの。

ピース！

端午の節句はこの2つの風習がいっしょになってできたものなんだ。

それがいつから男の子のお祭りになったの？

それは江戸時代ごろからといわれているわ。

＊ただし、縁起がよいとされる奇数が重なる日は、五節句として とうとばれました(113ページ)

これは「しょうぶ」とよんで武事をたっとぶという意味。

これも「しょうぶ」とよんで戦いのこと。

このふたつも、植物のしょうぶも、発音が同じだ。

そこで男の節句になった。

菖蒲
尚武
勝負
しょうぶ

しょうぶをたばねて地面をたたいて音の大きさを競う「しょうぶ打ち」という遊びもある。

お父さんて物知りだね。

でもこどものころは…

端午の節句をだんごの節句だと思っていた。

♪こいのぼり
作詞／近藤宮子
作曲者不詳

やねより たかい こいの ぼーり おおきい
まごい は おとうさん ちいさい ひごい は
こども たーち おもし ろそうに およいで る

五月人形（ごがつにんぎょう）

男の子がたくましく育ってほしいとの願いをこめて、五月人形を飾ります。

よろいかぶとは命（いのち）を守るものとして、男（おとこ）の子（こ）を事故（じこ）や災害（さいがい）から守（まも）ってくれるように、との願（ねが）いがこめられています。

五月人形（ごがつにんぎょう）の飾（かざ）り方（かた）

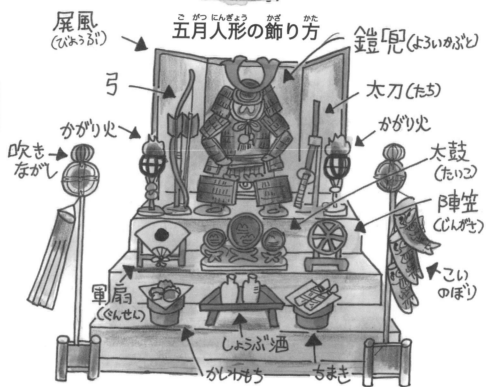

- 屏風（びょうぶ）
- 弓
- かがり火
- 吹きながし
- 鎧冑（よろいかぶと）
- 太刀（たち）
- かがり火
- 太鼓（たいこ）
- 陣笠（じんがさ）
- こいのぼり
- 軍扇（ぐんせん）
- しょうぶ酒
- かしわもち
- ちまき

しょうき様（さま）
病（やまい）よけの神様（かみさま）です。

金太郎（きんたろう）
強（つよ）くて元気（げんき）に育（そだ）つようにとの願（ねが）いがこめられています。

こいのぼり

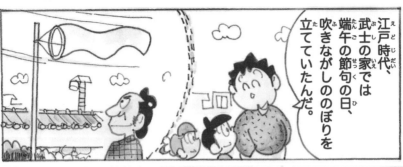

江戸時代、武士の家では端午の節句の日、吹きながしののぼりを立てていたんだ。

つまり、こいのぼりには立身出世（えらくなること）の願いがこめられているんだよ。

ところで、昔の中国には鯉は滝をのぼって竜になるという伝説があった。この伝説の影響もあって、こいのぼりが立てられるようになったといわれている。

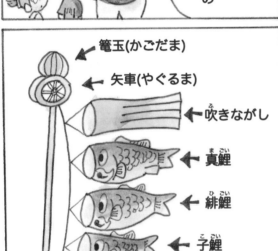

篭玉(かごだま) ←

矢車(やぐるま) ←

← 吹きながし

← 真鯉(まごい)

← 緋鯉(ひごい)

← 子鯉(こごい)

あれ？この真鯉は上と下が逆だよ？

グー グー

お父さんは休みの日はねてばかりいるから。

しょうぶ（菖蒲）

しょうぶ湯は気持ちいいなあ。

しょうぶは薬草で、魔除けになると考えられていた。

厄よけに軒下にかざったり。

まくらの下にしいたりする風習が残っている地域もある。

また、しょうぶ酒やしょうぶ湯を飲んだりした。

しょうぶ湯に入ると疲れがとれるといわれているよ。

お湯でやわらかくなったしょうぶを頭にまくと、かしこくなるともいうよ。

こしにまいたらフラダンスになるよ。

アロハ
オエ～

端午の節句の料理

出世魚（成長したがって名前がかわる）を食べます。

ボラ
スズキ
ブリ

カツオも「勝男」につながるので、よく食べられます。

カツオのさしみ

タケノコは1節ごとに伸びるので、元気に育ってほしいと願って食べられます。

71

ちまき

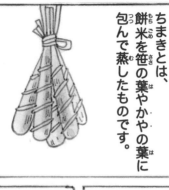

ちまきとは、餅米を笹の葉やかやの葉に包んで蒸したものです。

昔、中国の戦国時代に屈原というえらい政治家がいた。

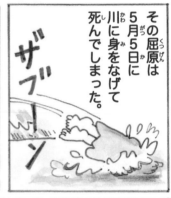

その屈原は5月5日に川に身をなげて死んでしまった。

ザブーン

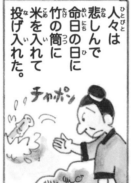

人々は悲しんで命日の日に竹の筒に米を入れて投げ入れた。

チャポン

すると、屈原のゆうれいが出て言った。

米はちがやの葉で包んで糸でむすんでほしい。

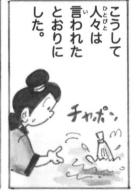

こうして人々は言われたとおりにした。

チャポン

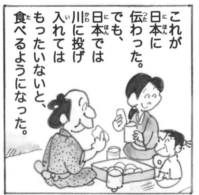

これが日本に伝わった。

でも、日本では川に投げ入れてはもったいないと、食べるようになった。

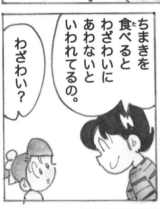

ちまきを食べるとわざわいにあわないといわれてるの。

わざわい?

よくないことがおきることよ。

ふーん。

ぼくいっぱいちまきを食べよう。

どうして?

怒られないように。

かしわ餅（もち）

かしわの葉は、新しい葉が出るまでは古い葉も落ちないので、縁起がよいといわれました。そこで、お祝いの時に餅をつつむようになったのです。

かしわの葉

かしわ餅の作り方 (6個分)

材料
上新粉…120g
片栗粉…10g　　かしわの葉…6枚
お湯…120cc　　あん…120g

① 上新粉にお湯を入れてよくこね、真ん中をへこませた円形にする。

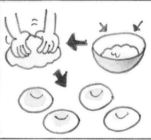

② 20分ほど蒸し器で蒸す。

蒸し器

③ 容器にうつし、水でぬらしたすりこぎ棒でよくつく。

④ 水でといた片栗粉を加えて、手でこねて6等分にし、手のひらほどの大きさにのばす。

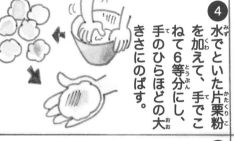

⑤ あんを入れて2つにおり、閉じ口をつまむ。

あん

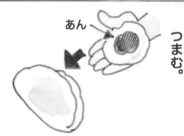

⑥ 強火で3分蒸し、ふたをとってさらに2分蒸す。

⑦ かしわの葉でつつんでできあがり。

鳥の巣箱だ。

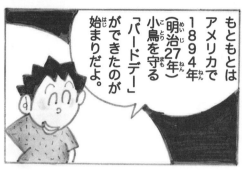

もともとはアメリカで1894年（明治27年）小鳥を守る「バード・デー」ができたのが始まりだよ。

1946年（昭和21年）アメリカから鳥類学者のオースチン博士が日本にやってきた。

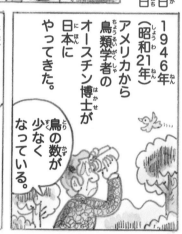

日本にやってきた鳥の数が少なくなっている。

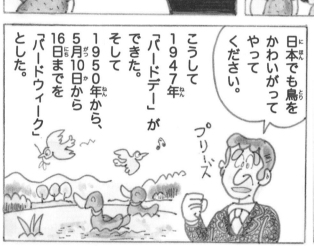

こうして1947年「バード・デー」ができた。そして1950年から、5月10日から16日までを「バード・ウィーク」とした。

日本でも鳥をかわいがってやってください。

プリーズ

鳥はかわいいだけでなく、農作物につく害虫をとってくれる。

また、自然を守るやくわりもしている。

現在日本には日本産の鳥が542種と、外国からきた鳥が26種類いるとされている。

鳥は大切にかわいがらなくっちゃね。

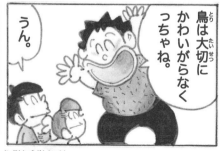

うん。

ギロッ

やきとり

＊「日本鳥類目録」改訂第六版、2006年、日本鳥学会刊より

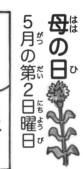

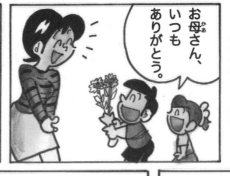

お母さん、いつもありがとう。

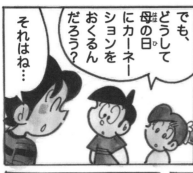

でも、どうして母の日に母にカーネーションをおくるんだろう?

それはね…

20世紀のはじめごろ、アンナ・ジャーヴィスという少女がいた。

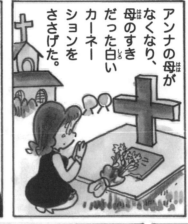

アンナの母がなくなり、母のすきだった白いカーネーションをささげた。

そして参列者にもくばった。

それを聞いたデパートの経営者が5月の第2日曜日を母に感謝する日にしようと提案した。

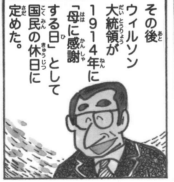

その後ウィルソン大統領が1914年に「母に感謝する日」として国民の休日に定めた。

日本では戦後になってから母の日を祝うようになった。

これもいいけど。

これもわすれないでくれよ。

*以前は、お母さんのいる人は赤、いない人は白のカーネーションを用いましたが、現在ではどちらも赤が一般的とされています。

6月がつ

水無月 (みなづき)

新暦では6月は梅雨の時期ですが、旧暦では7月ごろにあたり、梅雨も終わって、水がかれる月という意味です。

アイムシンギニンザレイン

～きょうはどんな日？～

1日（ついたち）	チューインガムの日
3日（みっか）	ムーミンの日
6日（むいか）	楽器の日
9日（ここのか）	「ドナルドダック」デビューの日
10日（とおか）	ミルクキャラメルの日
12日（にち）	恋人の日
13日（にち）	「小さな親切運動」スタートの日
16日（にち）	和菓子の日
19日（にち）	ベースボール記念日
21日ごろ（にち）	夏至　冷蔵庫の日
22日（にち）	ボウリングの日
24日（にち）	空飛ぶ円盤記念日　ドレミの日
26日（にち）	露天風呂の日
29日（にち）	ビートルズ記念日

～この時期おいしい食べ物～

たまねぎ　じゃがいも　そらまめ　わらび

はまち　あゆ　あなご　かつお

さくらんぼ　うめ　あんず　木いちご

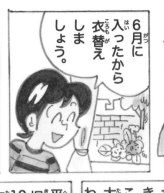

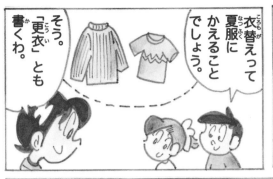

衣替え
6月1日ごろ

6月に入ったから衣替えしましょう。

衣替えって夏服にかえることでしょう。

そう。「更衣」とも書くわ。

今はエアコンがあって季節感がなくなってきているけど、こういう行事は大切にしたいわね。

平安時代の宮中では旧暦の4月1日と、10月1日は更衣の日として大切な行事だった。

夏の着物　冬の着物

江戸時代になると衣替えは年4回になった。

「袷（あわせ）」春と秋
裏地のない着物で、春と秋に着る。

「帷子（かたびら）」夏
裏地がなく夏に着る。

「綿入れ（わたいれ）」冬
中に綿が入っていて冬に着る。

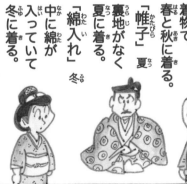

そして明治時代に入って今のような6月1日と10月1日が衣替えの日になったの。

お父さんまだねてるの?

あ!衣替えしてない。

ゆうべよっぱらってそのままねちゃったのね。

虫歯予防デー

6月4日

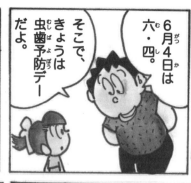

6月4日は
六・四。

そこで、
きょうは
虫歯予防デー
だよ。

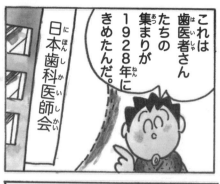

これは歯医者さん
たちの集まりが
1928年に
きめたんだ。

日本歯科医師会

でも歯みがきは
1日だけではだめ。

毎日の習慣に
しなければ
だめなので、
1958年から
6月4日からの
1週間を「歯の
衛生週間」
にした。

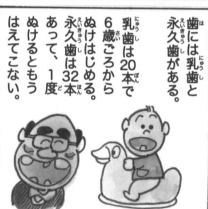

歯には乳歯と
永久歯がある。

乳歯は20本で
6歳ごろから
ぬけはじめる。
永久歯は32本
あって、1度
ぬけるともう
はえてこない。

どうして
虫歯に
なるの？

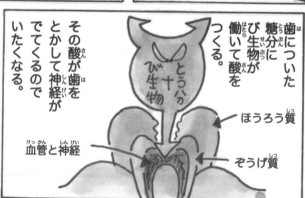

歯についた
糖分にび生物が
働いて酸を
つくる。

とうぶんのび生物

ほうろう質

ぞうげ質

血管と神経

その酸が歯を
とかして神経が
でてくるので
いたくなる。

口の中は
いつも
きれいに
しようね。

ただいま。

ビッグな
ソフトクリーム
たべちゃった。

じゃあ
歯みがきも
ビッグに。

梅雨（つゆ）
6月11日ごろ

いよいよ梅雨入りねぇ。

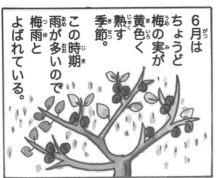

6月はちょうど梅の実が黄色く熟す季節。

この時期雨が多いので梅雨とよばれている。

「入梅」は6月11日か12日だけど、これは立春からかぞえて135日目にあたる、暦の上での雑節よ。

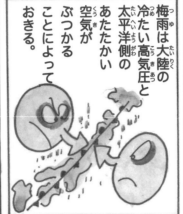

梅雨は大陸の冷たい高気圧と太平洋側のあたたかい空気がぶつかることによっておきる。

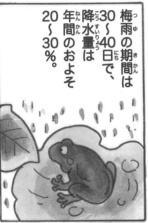

梅雨の期間は30〜40日で、降水量は年間のおよそ20〜30％。

この季節、くもりや雨でさむくなることを「つゆざむ」という。

年によっては雨がほとんどふらないこともある。これを「空梅雨」という。

梅雨時の雨で田や畑の作物が大きく育つ。

あーした天気になーれ。

あら。てるてる坊主を作ったの。

あした ここに いくの。

あっ、わかった！

この時期は梅干し作りも楽しめます。ポイントとして、梅雨入りしてから出回る、黄色くなっていて、傷の少ない梅を選ぶとよいでしょう。

材料

梅…2kg　　赤ジソ…4たば
塩…240g(梅の10〜12%の量)
赤ジソ用の塩…大さじ2杯
焼酎…1/2〜1カップ

❶ 梅を水で洗い、半日から1晩水につけておく。

❷ ザルにあげて水きりをし、つまようじで小さな枝をとる。

❸ 容器はよく洗い、分量の塩からひとつかみ底に敷き、梅にまぶして漬ける。

❹ 梅を全部塩でもみ入れ、上に残りの塩をかける。

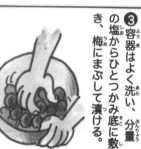

❺ 呼び水をして、焼酎をふちから注ぎ入れる。

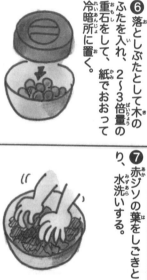

❻ 落としぶたとして木のふたを入れ、2〜3倍量の重石をして、紙でおおって冷暗所に置く。

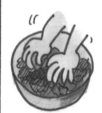

❼ 赤ジソの葉をしごきとり、水洗いする。

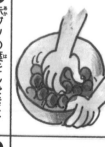

❽ 葉をボウルにとり、塩をまぶし、手でよくもんでアクをしっかりしぼる。

ぎゅく〜

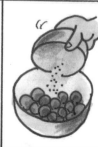

❾ 5で下漬けにしてできた梅酒1/2カップをとり出し、ほぐした赤ジソに加えてはしで均一にまぜると、あざやかな赤紫色になる。

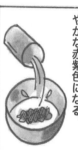

❿ 9のシソと汁を梅にもどし入れ、落としぶたをし、重石をし、18日間ほど漬けておく。

⓫ 土用(7月20日ごろ)に入って晴天が続いたら、梅と赤ジソをとり出し、ザルに広げて3〜4日干す。

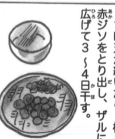

⓬ 干しあげた梅は、赤ジソといっしょに陶器の容器で保存する。

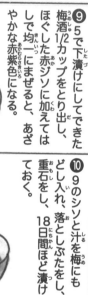
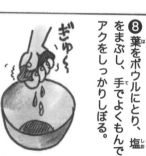

時の記念日

6月10日

時の記念日は1920年(大正9年)にできたんだよ。

「日本書紀」によると、671年の4月25日、天智天皇のころ…

日本で初めて漏刻(水時計)が時報を知らせたとされている。

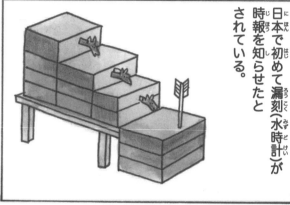

旧暦の4月25日は新暦の6月10日ごろにあたるから、この日を「時の記念日」にしたんだ。

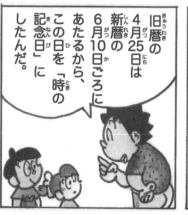

昔は「不定時法」(*)といって、今とはちがう時刻法を使っていた。

「おやつ」という言葉は、昔は1日2食だったので、途中でお腹がすく。そこで「八つ」のころ(今の時間でいうと午後2時ごろ)に間食をとったところからきている。

「時は金なり」ということわざがあるよ。これは時間を大切にしなさいということなんだ。

「まゆ毛は時計の針なり」だよ。

8時20分　　10時10分

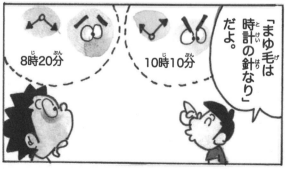

81　*不定時法…昼と夜の長さを別々に6等分した一時(約2時間)を十二支で表した時刻法。

田植え

親子で米づくり体験

苗を3～4本えんぴつをもつように植えます。

深さは2～3cmです。

日本人の食生活にお米は欠かせないからね。

「米」という字は八十八とかく。88回も世話をしなくちゃならないという意味だよ。

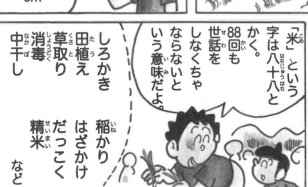

しろかき
田植え
草取り
消毒
中干し

稲かり
はざかけ
だっこく
精米

など

日本には豊作をいのったり実りに感謝するなど、米づくりに関連したお祭りがたくさんある。

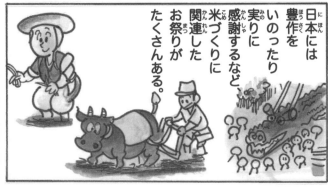

あ～よくがんばったなあ。

白いはりぐすりのハッカのにおい。

腰が痛くて。

クンクン

あ～白いごはんのいいにおい。

クンクン

父（ちち）の日（ひ）

6月（がつ）第3（だい）日曜日（にちようび）

お父（とう）さんどうしたの？

わっはっはははは

きょうは6月（がつ）第3（だい）日（にち）曜日（ようび）。

父（ちち）の日（ひ）だ。

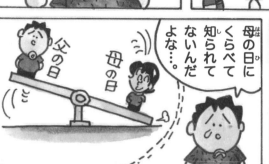

母（はは）の日（ひ）にくらべて知（し）られてないんだよな…。

どっ

さあ？

そんなのあったっけ。

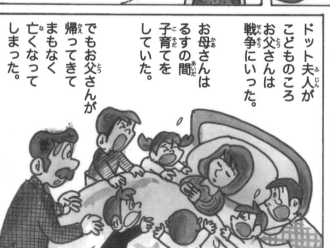

父（ちち）の日（ひ）もアメリカで始（はじ）まったんだ。その昔（むかし）ドット夫人（ふじん）という人（ひと）がいて…

ドット夫人（ふじん）がこどものころお父（とう）さんは戦争（せんそう）にいった。

お母（かあ）さんはるすの間（あいだ）子（こ）育（そだ）てをしていた。

でもお父（とう）さんが帰（かえ）ってきてまもなく亡（な）くなってしまった。

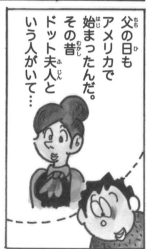

お父（とう）さんは苦労（くろう）しながら、1人（ひとり）で6人（にん）を育（そだ）てあげた。

あとには男（おとこ）の子（こ）5人（にん）と女（おんな）の子（こ）1人（ひとり）（ドット夫人（ふじん）1人（ひとり）が残（のこ）された。

6月

83

母の日があるのに父の日がないのはおかしいわ。

ドット夫人は考えた。

パパ、ありがとう。

でも、お父さんはこどもが成人したあと亡くなってしまった。

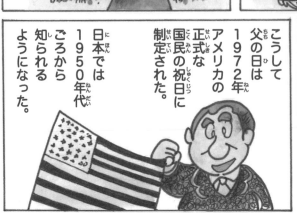

こうして父の日は1972年アメリカの正式な国民の祝日に制定された。

日本では1950年代ごろから知られるようになった。

1910年そのことを教会によびかけた。

でもお父さんはバラよりお酒の方がいいなあ。

ドット夫人がお墓に白いバラをそなえたので、白いバラが父の日のシンボルになっている。

母の日はカーネーションだけど、父の日は?

あ！顔が「父」の字になってる！

ドット夫人のお父さんはえらいけどうちのお父さんはなあ…

そうそう。

知っておきたいマナー

＊はしを使う時、こんな使い方をしないようにしましょう。

拾いばし(わたしばし)
はしからはしへ料理をわたす。

つき立てばし
ごはんにはしをつき立てる。

ねぶりばし
はしをなめる。

よせばし
うつわをはしで動かす。

迷いばし
どの料理をとろうかと迷う。

さしばし
料理にはしをつきさす。

さしばし
はしで人の方をさす。

さぐりばし
下のものをさぐってとりだす。

なみだばし
汁をたらしながら食べる。

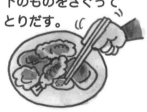
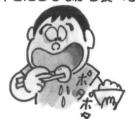

わたしばし
うつわの上にはしをおく。

たたきばし
はしでうつわをたたく。

かきばし
はしで頭をかく。

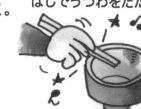
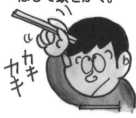

85

７月がっ

文月 （ふみづき）

旧暦でも新暦でも７月は七夕の月です。おり姫（織女）、彦星（牽牛）の２つの星に詩や歌を書いてささげるといわれています。

~きょうはどんな日？~

1日 童謡の日
　　 国民安全の日
2日 うどんの日
　　 たわしの日
3日 ソフトクリームの日
4日 梨の日
6日 ピアノの日
7日 サマーバレンタインデー
　　 ゆかたの日
9日 ジェットコースター
　　 記念日
10日 納豆の日
　　 ウルトラマンの日
15日 ファミコンの日
20日 ハンバーガーの日
　　 Tシャツの日
　　 月面歩行の日
23日ごろ 大暑
　　 天プラの日
26日 ゆうれいの日
27日 スイカの日

~この時期おいしい食べ物~

きゅうり　　なす　　トマト　　ピーマン

あなご　　うなぎ　　あじ　　あゆ

ぶどう　　もも　　びわ　　すもも

山開き、川開き、海開き　7月1日

きょうは富士山の山開きだよ。

昔、登山は信こう行事だったから霊山では山伏やお坊さんしか登ることができなかった。

そこで、夏の一定期間だけふつうの人も登山していいようにしていた。これが山開きだ。

六根清浄

川開きは川遊びをしてもよくなるという意味で使われる。

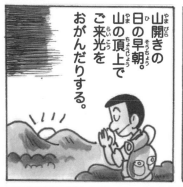

山開きの日の早朝。山の頂上でご来光をおがんだりする。

こうして7月になると全国各地で山開きが始まるのよ。

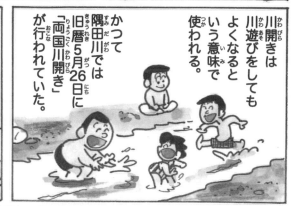

かつて隅田川では旧暦5月26日に「両国川開き」が行われていた。

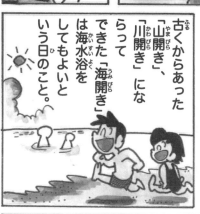

古くからあった「山開き」、「川開き」にならってできた「海開き」は海水浴をしてもよいという日のこと。

さて今夜のおかずは何にしよう。

海開き。

そう！アジの開き。

単純

87

お中元（ちゅうげん）

もともと中国での習わしよ。

お中元ってなーに？

お中元でいただいたものですけどおすそわけ。

すいません。

昔から中国では1年を3回に分けて名前をつけていたよ。

1月15日を「上元」
7月15日を「中元」
10月15日を「下元」。

この日は神様におそなえものをしてお祝いをするという習慣があった。

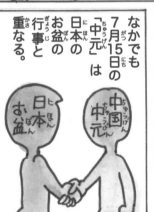

なかでも7月15日の「中元」は日本のお盆の行事と重なる。

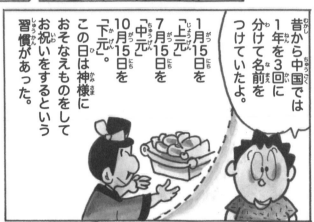

はじめは先祖へのおそなえ物だったのが、長い年月をへてお世話になっている人などに品物をおくる風習になった。

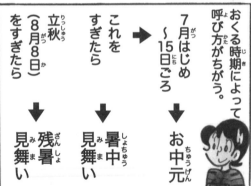

おくる時期によって呼び方がちがう。

7月はじめ〜15日ごろ
→ お中元

これをすぎたら
→ 暑中見舞い

立秋（8月8日）をすぎたら
→ 残暑見舞い

でもうちにはちっとも来ないね。

あっはっははははは

うん、くわしい。

よく知ってるね。

七夕（たなばた）　7月（がつ）7日（か）

七夕（たなばた）用の笹竹（ささたけ）だ。

ギーコ
ギーコ

このまま晴（は）れていてくれるといいけど。

中国（ちゅうごく）にはこんな星伝説（ほしでんせつ）があったよ。

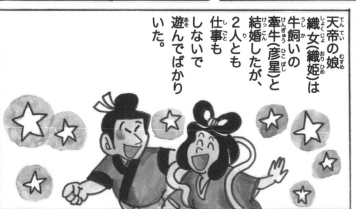

天帝（てんてい）の娘（むすめ）織女（しょくじょ）（織姫（おりひめ））は牛飼（うしか）いの牽牛（けんぎゅう）（彦星（ひこぼし））と結婚（けっこん）したが、2人（り）とも仕事（しごと）もしないで遊（あそ）んでばかりいた。

これを見（み）て天帝（てんてい）は怒（おこ）った。

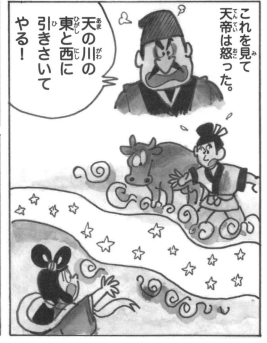

天（あま）の川（がわ）の東（ひがし）と西（にし）に引（ひ）きさいてやる！

2人（り）はなげきかなしんだ。

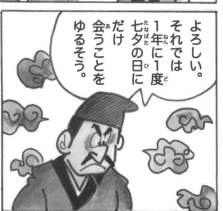

よろしい。それでは1年（ねん）に1度（ど）七夕（たなばた）の日（ひ）にだけ会（あ）うことをゆるそう。

89

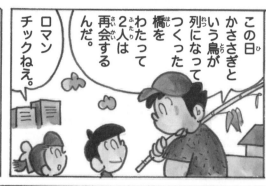

この日かささぎという鳥が列になってつくった橋をわたって2人は再会するんだ。

ロマンチックねぇ。

この日は手先が器用になるように願う風習もある。

また、日本には中国の七夕伝説が日本に入ってくる前から「棚機つ女」の伝説がある。

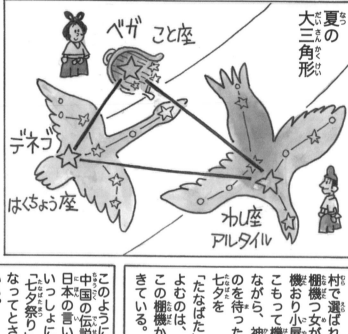

夏の大三角形

ベガ　こと座

デネブ

はくちょう座

わし座　アルタイル

村で選ばれた女性、棚機つ女が機おり小屋にこもって機をおりながら、神のくるのを待った。七夕を「たなばた」とよむのは、この棚機からきている。

ギーガタ
ギーガタ

このように、中国の伝説と日本の言い伝えがいっしょになって「七夕祭り」になってとされている。

中国　日本

笹竹を使うのは笹竹は神聖なものとされていて、魔よけの力をもっといわれているからだ。

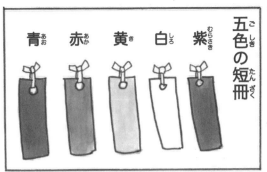

五色の短冊

紫（むらさき） 白（しろ） 黄（き） 赤（あか） 青（あお）

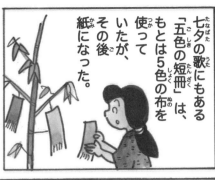

七夕の歌にもある「五色の短冊」は、もとは5色の布を使っていたが、その後紙になった。

願いごとかいた。

あたしも。

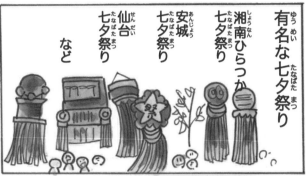

有名な七夕祭り

湘南ひらつか七夕祭り

安城七夕祭り

仙台七夕祭り

など

願いごとがかなう確率も18%くらいかな…

でも東京で七夕の日に晴れる確率は18%なんだ。

えっ たった18%？

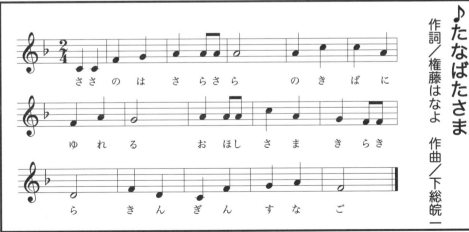

♪たなばたさま
作詞／権藤はなよ　作曲／下総皖一

ささのは さらさら のきばに

ゆれる おほしさま きらきら

ら きんぎん すなご

七夕のおりがみをおってみよう

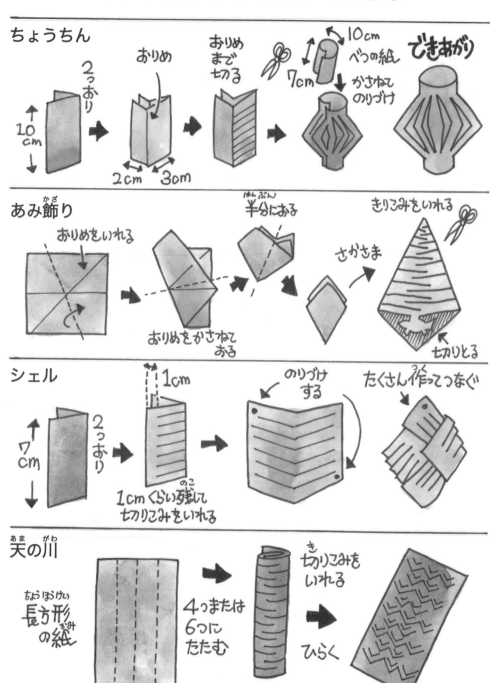

ちょうちん

2つおり
10cm
おりめ
おりめまで切る
2cm　3cm
10cm
7cm
べつの紙
かさねてのりづけ
できあがり

あみ飾り

おりめをいれる
おりめをかさねておる
半分におる
さかさま
きりこみをいれる
切りとる

シェル

7cm
2つおり
1cm
1cmくらい残して切りこみをいれる
のりづけする
たくさん作ってつなぐ

天の川

長方形の紙
4つまたは6つにたたむ
切りこみをいれる
ひらく

92

土用の丑の日

7月20日ごろ

あつい…　夏バテしそう…

ミーンミーン

きょうは土用の丑の日だから、うなぎを食べましょう。

わーい！

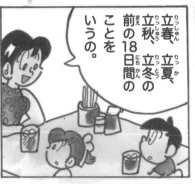

立春、立夏、立秋、立冬の前の18日間のことをいうの。

これは土用。

それは土曜。

1週間に1度じゃない。

土用は1年に4回あるのよ。

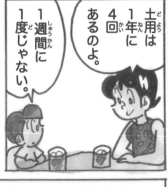

江戸時代に平賀源内という人がいたの。

ふーん。でもどうしてうなぎなの？

この期間は夏でも一番暑い日が続くから元気が出るようにうなぎを食べるの。

ミーンミーン

うなぎ屋さん、こんな看板を出しなさい。

うーん。うなぎは万葉集の時代から栄養があるといわれている。

どうしたうなぎ屋さん元気ないね。

ええ。お客さんが来なくって。

な　ぎ

本日は
土用の
丑の日

それが評判になって
お店は大繁盛した
という。

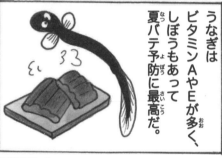

うなぎはビタミンAやEが多く、しぼうもあって夏バテ予防に最高だ。

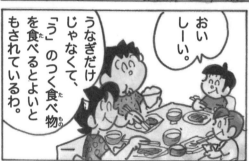

おいしーい。

うなぎだけじゃなくて、「う」のつく食べ物を食べるとよいともされているわ。

「ふるさと」という歌がある。

♪うさぎ追いしかの山〜♪

そのかえ歌を作った。

♪うなぎおいしい丑の日♪

土用に食べたい「う」のつく食べ物

うり

きゅうり、すいか、とうがんなど、体の余分な熱をさまします。

うどん

消化吸収がよく、食欲のないときにおすすめです。

梅干し

つかれをとり、おなかの調子をよくし、食欲がでてきます。

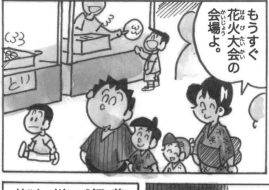

花火大会

7〜8月

もうすぐ花火大会の会場よ。

花火大会は江戸時代両国の川開きのとき始まったのよ。

初めて花火が打ち上げられたのは1613年、江戸城だと言われている。

花火の始まりはのろしだと言われているよ。

江戸時代の享保17年（1732年）農作物ができず、また悪い病気が広まってたくさんの人が死んでいった。

その翌年死者を供養するため墨田川で水神祭が行われた。このとき花火が打ち上げられたのが始まりだ。

江戸時代になると、いろんな花火が作られるようになった。

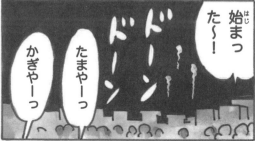

始まった〜！

たまやーっ

かぎやーっ

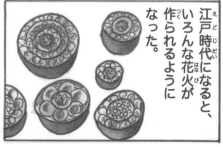

どうして「たまやーっ」「かぎやーっ」っていうの？

それはね…

その当時「玉屋」と「鍵屋」というふたつの大きな花火屋があったからだよ。

ふーん。その名前かあ。

たまやー

かぎやー

かぎやー

でも、ある日玉屋は火事をおこしてしまった。火事を出すことは罪だったので、江戸を追い出されてしまった。

いけない。家のかぎしめてくるの忘れてた！

花火の種類

大きく分けて「打ち上げ花火」と「しかけ花火」があります。

柳（やなぎ）	小割（こわり）	牡丹（ぼたん）	菊（きく）
スターマイン	滝（たき）	椰子（やし）	土星（どせい）

7月のいろいろなお祭り

夏はお祭りの
シーズンです。

小倉・祇園だいこ 10～12日

山笠（福岡市） 1～15日

那智の火祭り（和歌山県）
14日

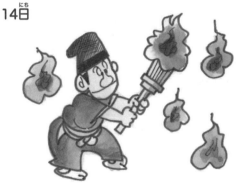

祇園祭（京都市） 1～31日

津和野さぎまい 20日

湘南ひらつか七夕祭り(平塚市)
6～10日

8月がつ

葉月（はづき）

新暦では8月は真夏ですが、旧暦では秋になります。「葉月」とは葉がおいしげるということではなく、木の葉が黄色くなって落ちる月という意味です。

～きょうはどんな日？～

1日　花火の日、水の日
　　　観光の日
2日　パンツの日
3日　はちみつの日
　　　ハサミの日
4日　箸の日、橋の日
5日　タクシーの日
6日　ハムの日
7日　鼻の日、花の日、
　　　バナナの日
8日　ひげの日、笑いの日
　　　そろばんの日
　　　パパイヤの日
9日　野球の日
10日　健康ハートの日
17日　パイナップルの日
19日　バイクの日
25日　即席ラーメンの日
　　　サマークリスマス
28日　バイオリンの日
29日　焼肉の日
31日　野菜の日

～この時期おいしい食べ物～

えだまめ 　おくら 　すいか 　かぼちゃ

たちうお 　かんぱち 　きす 　あわび

いちじく 　ぶどう 　もも 　メロン

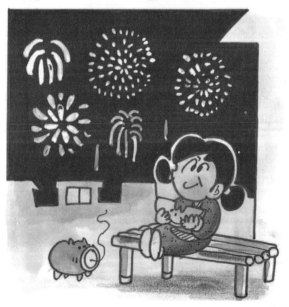

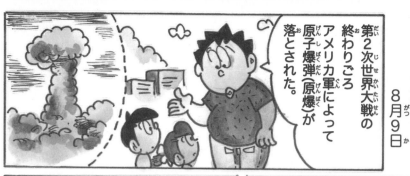

広島平和記念日　8月6日
長崎原爆忌　8月9日

第2次世界大戦の終わりごろアメリカ軍によって原子爆弾（原爆）が落とされた。

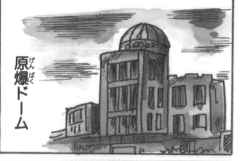

1945年（昭和20年）8月6日午前8時15分、広島市に原爆が落とされ、15万人以上の人たちがなくなった。

原爆ドーム

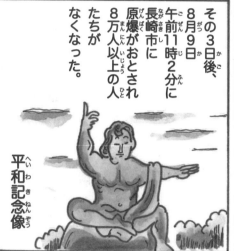

その3日後、8月9日午前11時2分に長崎市に原爆がおとされ8万人以上の人たちがなくなった。

平和記念像

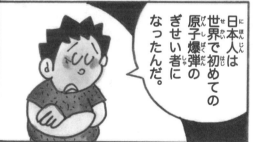

日本人は世界で初めての原子爆弾のぎせい者になったんだ。

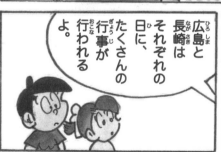

広島と長崎はそれぞれの日に、たくさんの行事が行われるよ。

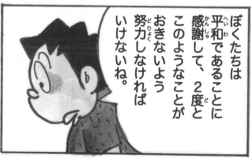

ぼくたちは平和であることに感謝して、2度とこのようなことがおきないよう努力しなければいけないね。

うん。

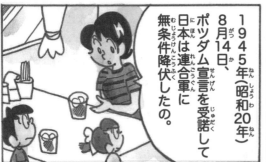

1945年（昭和20年）8月14日、ポツダム宣言を受諾して日本は連合軍に無条件降伏したの。

第2次世界大戦は1941年日本軍がアメリカのハワイにある真珠湾をこうげきしたことから始まった。

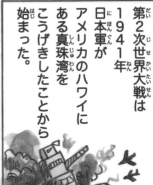

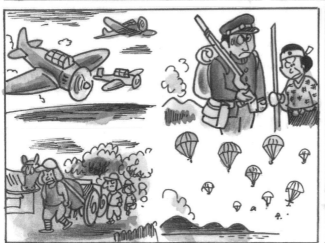

この戦争で日本人は250万人以上もなくなった。

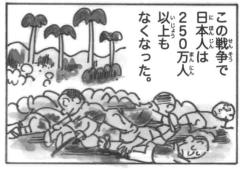

この日はなくなった人たちのめいふくをいのる行事が行われる。

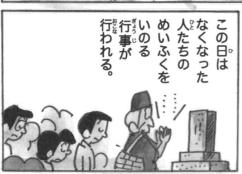

正午から1分間は黙とうをする。

お盆

8月13～16日ごろ

お盆は人間だけじゃなく、ご先祖様も帰ってくるんだよ。

お盆でむすこが東京から帰ってきましたよ。

ひさしぶり。

祖先の霊を家にむかえておそなえものをして供養する行事だ。

もともとは「盂蘭盆会」というんだ。

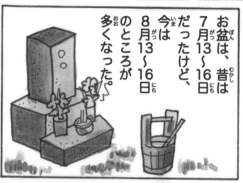

お盆は、昔は7月13～16日だったけど、今は8月13～16日のところが多くなった。

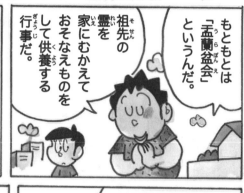

お盆の由来だよ。昔、インドにおしゃか様の弟子で、目連という人がいた。

ある日、目連は死んだ母親が地獄で苦しんでいるのを知ってしまった。

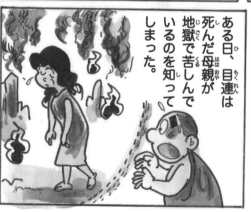

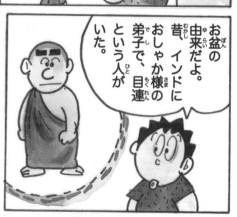

おしゃか様、どうか母を助けてください。

では、よいことをたくさんしなさい。

そして7月15日に供養をしなさい。

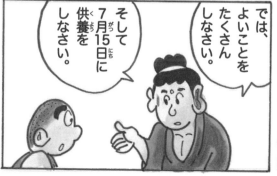

8月

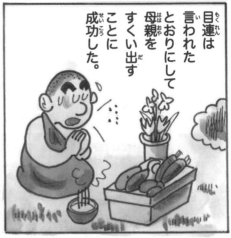

この話と、日本人のご先祖様を大切にするという国民性がいっしょになって、お盆の風習が広まっていったんだ。

目連は言われたとおりにして母親をすくい出すことに成功した。

盆棚　ご先祖様の位牌やお供え物をそなえます。
　　　盆棚はふつう13日の朝に設けます。

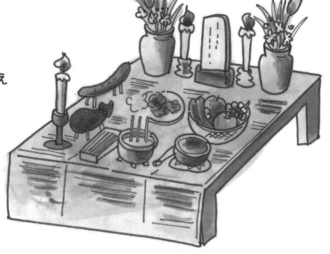

花やくだもの、野菜で作った牛や馬をそなえます。

ご霊膳

13〜15日の3日間、精進料理(魚や肉類を使わないで野菜で作る料理)をおそなえします。
ご先祖様の向きでお膳をセットします。

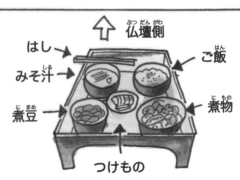

⇧ 仏壇側

はし
みそ汁
ご飯
煮豆
煮物
つけもの

102

馬と牛（うまとうし）

きゅうりで作った馬に、なすで作った牛。

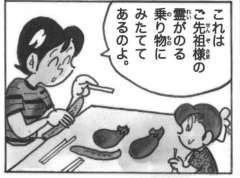

これはご先祖様の霊がのる乗り物にみたててあるのよ。

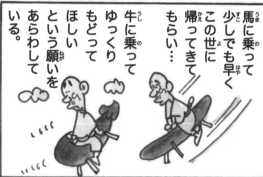

馬に乗って少しでも早くこの世に帰ってきてもらい…

牛に乗ってゆっくりもどってほしいという願いをあらわしている。

これはカボチャの馬車。

シンデレラじゃないんだけど。

新盆（にいぼん）

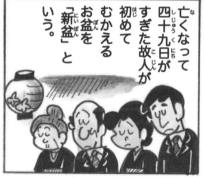

亡くなって四十九日がすぎた故人が初めてむかえるお盆を「新盆」という。

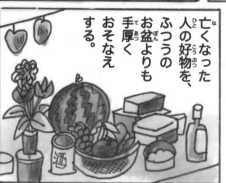

亡くなった人の好物を、ふつうのお盆よりも手厚くおそなえする。

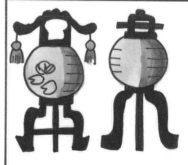

一般には、新盆には白い盆ちょうちんがかざられる。

そうかあ。新盆って新しいおぼんのことじゃないのか。

あらら

103

迎え火 送り火

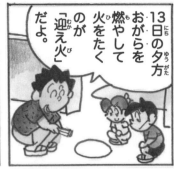

13日の夕方おがらを燃やして火をたくのが「迎え火」だよ。

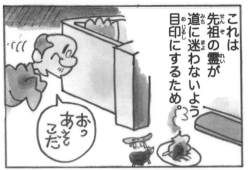

これは先祖の霊が道に迷わないよう目印にするため。

おっあそこだ

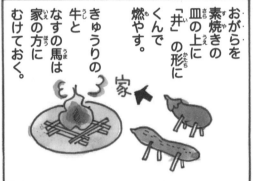

おがらを素焼きの皿の上に「井」の形にくんで燃やす。

きゅうりの牛となすの馬は家の方にむけておく。

家

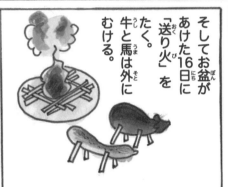

そしてお盆があけた16日に「送り火」をたく。牛と馬は外にむける。

だったら送り火はおがらをこういう風に燃やしたら。

また来年。

サヨナラ

大文字焼き

京都では山に大きな「大」の字の送り火をたきます。

精霊流し

お盆が終わると、おそなえものやとうろうを小さな舟形にのせて川や海に流して見送ります。

＊おがら…麻の茎を乾燥させたもの。

うん。夜店^{よみせ}もいっぱい出ていて。

盆^{ぼん}おどりはたのしいねえ。

浴衣^{ゆかた}かわいいわよ。

ありがとう。

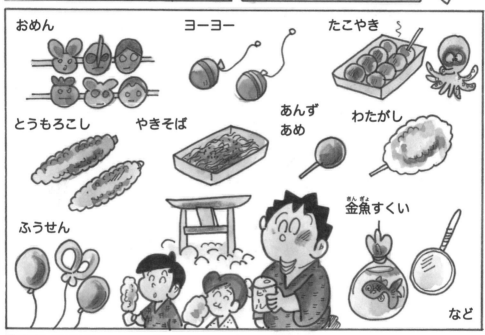

おめん

ヨーヨー

たこやき

とうもろこし

やきそば

あんずあめ

わたがし

ふうせん

金魚^{きんぎょ}すくい

など

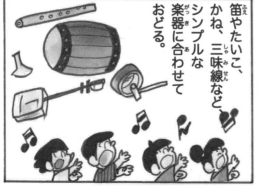

笛^{ふえ}やたいこ、かね、三味線^{しゃみせん}などシンプルな楽器^{がっき}に合わせておどる。

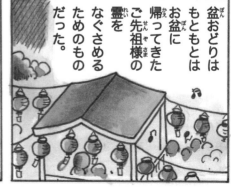

盆^{ぼん}おどりはもともとはお盆^{ぼん}に帰^{かえ}ってきたご先祖様^{せんぞさま}の霊^{れい}をなぐさめるためのものだった。

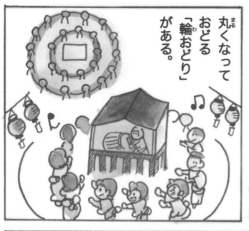

おどり方は列をくんでねり歩く「行列形式」のおどりに、

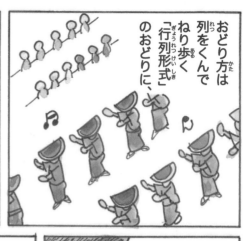

丸くなっておどる「輪おどり」がある。

かとりせんこうおどり。

夏だから、こんなおどりもあったらいいのに。

各地の盆おどり

地方によっていろいろな特色があります。

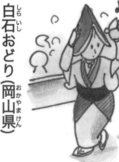

阿波おどり（徳島県）

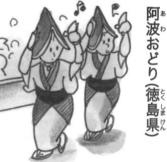

白石おどり（岡山県）

西馬音内盆おどり（秋田県）

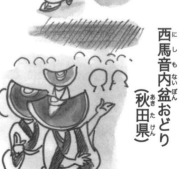

郡上おどり（岐阜県）

ほかに、新野盆おどり（長野県）、世富慶エイサー（沖縄県）など。

夏のくらしいろいろ

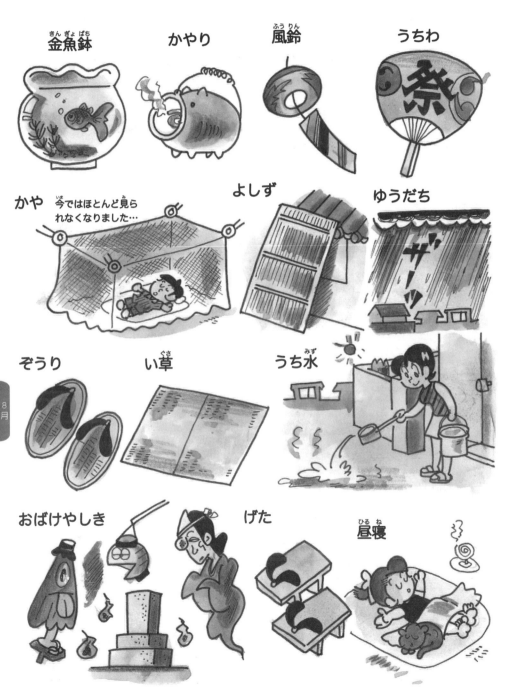

金魚鉢

かやり

風鈴

うちわ

かや　今ではほとんど見られなくなりました…

よしず

ゆうだち

ぞうり

い草

うち水

おばけやしき

げた

昼寝

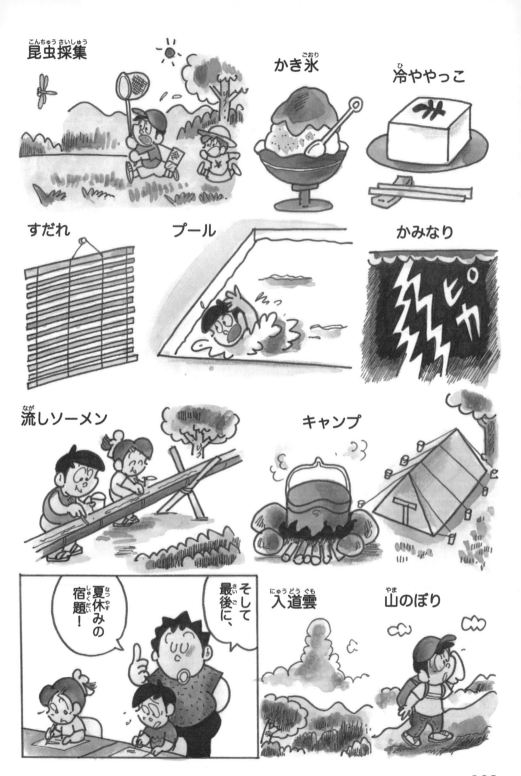

昆虫採集

かき氷

冷ややっこ

すだれ

プール

かみなり

流しソーメン

キャンプ

夏休みの宿題！

そして最後に、

入道雲

山のぼり

108

8月のいろいろなお祭り　夏はお祭りのシーズンです

青森ねぶた(青森県)　2〜7日

秋田、かんとう(秋田県)　5〜7日

花笠祭り(山形県)　5〜7日

仙台、七夕(宮城県)　6〜8日

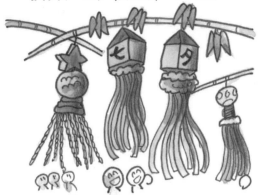

高知よさこい祭り(高知県)　9〜11日

阿波おどり(徳島県)　12〜15日

おどる アホウに
見る アホウ
同じ アホなら
おどらにゃ
そんそん

9月 (がつ)

長月 (ながつき)

新暦の9月は残暑が続きますが、秋分をすぎるとすずしくなってきます。旧暦では秋の終わりで、夜が長い月「夜長月」から「長月」になったとされています。

～きょうはどんな日？～

2日　宝くじの日
3日　ドラえもん誕生日
4日　くしの日
6日　妹の日
8日　国際識字デー
9日　チョロQの日
　　　温泉の日
　　　救急の日
12日　宇宙の日
15日　ひじきの日
　　　シルバーシートの日
16日　マッチの日
18日　かいわれ大根の日
20日　バスの日
　　　空の日
24日　清掃の日
26日　ワープロ記念日
28日　パソコン記念日
29日　クリーニングの日
第3月曜日　スカウトの日

～この時期おいしい食べ物～

さつまいも　ながいも　くり　まつたけ

さんま　さば　イクラ　かつお

きんかん　なし　ざくろ　いちじく

防災の日

9月1日

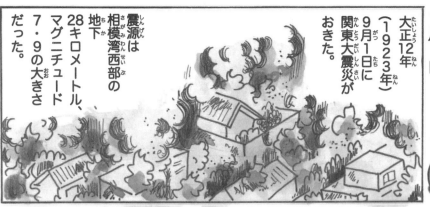

大正12年（1923年）9月1日に関東大震災がおきた。

震源は相模湾西部の地下28キロメートル、マグニチュード7.9の大きさだった。

そして大火事になった。

横浜市では289か所から火災が発生したといわれている。

そして9万人以上の人たちがなくなったの。

えーっ！そんなに。

この災害を忘れないよう9月1日を「防災の日」にしたの。

日ごろからそなえを準備しておかなくちゃね。

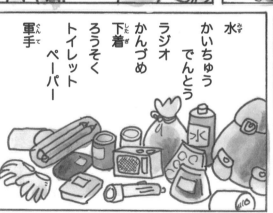

なくなってはいけないもの
水
かいちゅうでんとう
ラジオ
かんづめ
下着
ろうそく
トイレットペーパー
軍手

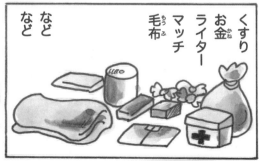

くすり
お金
ライター
マッチ
毛布

など
など

これも。

風が強くなってきたなあ。

二百十日とは立春からかぞえて210日目の9月1日ごろのことだよ。

この二百十日の10日後を「二百二十日」とよぶ。

この時期は台風シーズンで、農家は稲が被害にあわないかと用心して きた。

だから「二百十日」とは台風に注意しようということばだよ。

そこで台風の風をしずめるために「風祭り」がおこなわれている。

台風の目とは中心部のことでここは風もなく晴れている。

台風は進んでいくうちに弱まっていく。

じゃあ台風の目の視力も弱くなっていくのかな。

おいおい

越中おわら風の盆

富山県八尾市でおこなわれている有名な風祭りです。

重陽の節句

9月9日

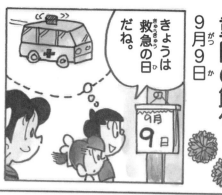

きょうは救急の日だね。

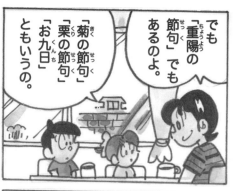

でも「重陽の節句」でもあるのよ。

「菊の節句」「栗の節句」「お九日」ともいうの。

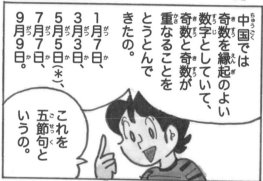

中国では奇数を縁起のよい数字としていて、奇数と奇数が重なることをとうとんできたの。

1月7日、3月3日、5月5日(*)、7月7日、9月9日。これを五節句というの。

特に「9」の字は一番大きな数なので9月9日は「重陽の節句」として盛大にお祝いしてきたの。

中国ではこの日、かおりの強いグミの実を腰にさげ、山にのぼり、菊酒を飲めば病気をしないで長生きできるとされていた。

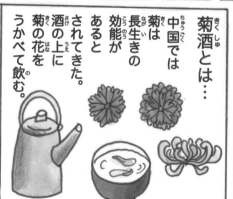

菊酒とは…中国では菊は長生きの効能があるとされてきた。酒の上に菊の花をうかべて飲む。

この風習が平安時代に日本に伝わってきたの。

9月

＊5月10日は重五(67ページ)といい、厄払いの日としてとうとばれる。

でも、初めは貴族だけの行事だった。

江戸時代になると庶民の間にも広まり、栗ごはんを食べるという風習もできた。

ちょうど秋祭りのシーズンと重なって明治時代までは盛大な行事だった。

でも今は、菊人形や菊の品評会などが名残りであるだけね。

さみしいけれど。

お父さんどうしたの？

はなかぜひいちゃって。

チーン

菊人形がわりにティッシュ人形を作ったら？

あのね…

重陽の節句行事

菊祭り

長崎くんち

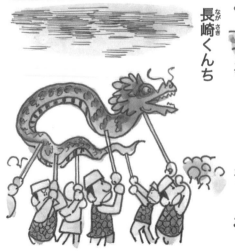

敬老の日
9月第3月曜日

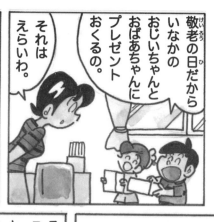

敬老の日だからいなかのおじいちゃんとおばあちゃんにプレゼントおくるの。

それはえらいわ。

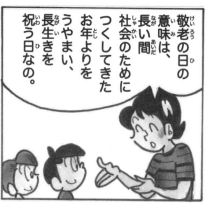

敬老の日の意味は、長い間社会のためにつくしてきたお年よりをうやまい、長生きを祝う日なの。

はじめは1951年に9月15日が「年よりの日」として定められた。

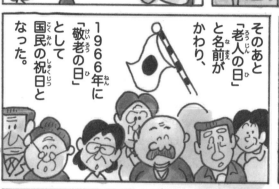

そのあと「老人の日」と名前がかわり、

1966年に「敬老の日」として国民の祝日となった。

どうして9月15日かというと…

飛鳥時代聖徳太子が大阪の四天王寺の境内に身寄りのない老人や病人のための施設「悲田院」を作った。

この日が9月15日だった。

でも2003年からは9月の第3日曜日になった。

でも何歳からお年よりとよぶかはむずかしいけどね。

みんな元気だもんね。

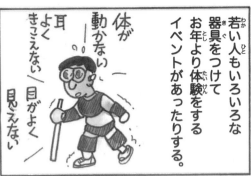

この日はお年よりをまねいて敬老会が開かれたりする。

若い人もいろいろな器具をつけてお年より体験をするイベントがあったりする。

体が動かない―

耳よくきこえない/目がよく見えない

ぼくもお年よりになってみる。

ほら、手がシワシワ。

長寿のお祝い

すべて数え年です。数え年とは、生まれたときに0歳ではなく1歳と数えます。

還暦（61歳）
生まれた年と同じ干支にもどること。

米寿（88歳）
「米」の字が「八十八」に分解できることから。

米 → 米

古稀（70歳）
中国の詩人「杜甫」の詩「人生七十古来稀」という言葉より。

卒寿（90歳）
「卒」の略字が九十に分解できることから。

卒 → 卆

喜寿（77歳）
「喜」は草書体にすると七十七に見えることから。

喜 → 七七

白寿（99歳）
「百」から「一」をひくと「白」の字になることから。

百－一 → 白

傘寿（80歳）
「傘」の略字が八十に見えることから。

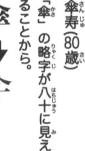

傘 → 仐

それ以上
100歳…上寿
108歳…茶寿
111歳…皇寿
120歳…大還暦 など

秋分の日（しゅうぶんのひ）
（秋（あき）のお彼岸（ひがん））
9月（がつ）23日（にち）ごろ

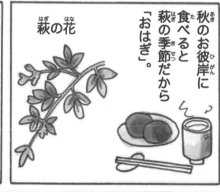

秋のお彼岸になると
やっとすずしくなって
くるね。

「暑（あつ）さ寒（さむ）さも
彼岸（ひがん）まで」ね。

秋分は昼（ひる）と夜（よる）の
長（なが）さが
ほぼ同じ。

同じ（おな）
食（た）べ物（もの）でも
春（はる）のお彼岸（ひがん）に
食（た）べるときの
名前（なまえ）は「ぼた餅（もち）」。
（50ページ）

秋のお彼岸に
食（た）べると
萩（はぎ）の季節（きせつ）だから
「おはぎ」。

萩の花（はぎのはな）

秋分の日は
春分の日と
内容（ないよう）が
似（に）ているので
春分の日（48ページ）
もごらん下（くだ）さい。

やあ
彼岸花（ひがんばな）
だ。

彼岸花（ひがんばな）
（ヒガンバナ科（か））
別名（べつめい）
マンジュシャゲ
葉（は）は冬（ふゆ）にしげり、
こい緑色（みどりいろ）で、
花（はな）の咲（さ）くころには
ない。
高（たか）さ30～50cm。

お墓（はか）の
そうじを
はじめる
か。

まってハチマキ
じゃなくて…

その方（ほう）が
あってる。

9月

十五夜 9月下旬ごろ

1年のうちで この季節が一番月が きれいだなあ。

「中秋の名月」という ことばがあるよ。

なに それ？

昔の暦では 7月、8月、9月が 秋だったんだ。その真ん中だから 中秋という。

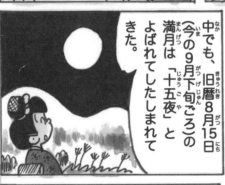

中でも、旧暦8月15日（今の9月下旬ごろ）の満月は 「十五夜」と よばれてしたしまれてきた。

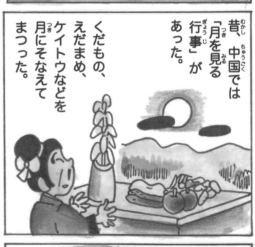

昔、中国では 「月を見る行事」が あった。

くだもの、えだまめ、ケイトウなどを 月にそなえて まつった。

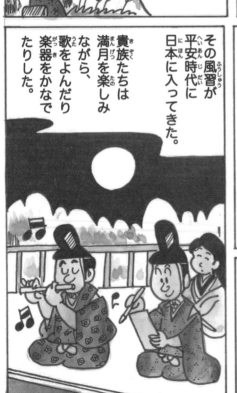

その風習が 平安時代に 日本に入ってきた。

貴族たちは 満月を楽しみながら、歌をよんだり 楽器をかなでたりした。

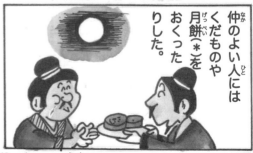

仲のよい人には くだものや 月餅＊を おくったりした。

＊月餅…小麦粉をこねて中にあんこを入れて丸く焼いたお菓子。

また、農民は実った穀ったものをおそなえて豊作に感謝した。

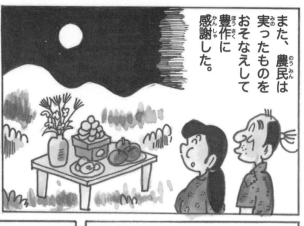

その2つがむすびついて、今のお月見になったんだ。

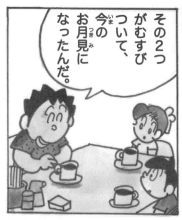

だんご、野菜、くだもの、秋の七草などをおそなえする。

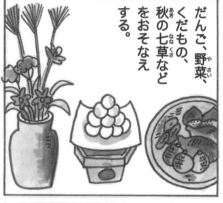

里いもはひと株で子いも、孫いもとふえるので、縁起がよいとされている。

里いもをそなえるので「いも名月」ともいわれる。

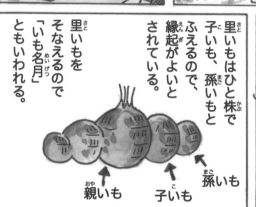

親いも

子いも

孫いも

今は秋の七草ではなくススキを飾るのが一般的だ。

だんごは下から9個、4個、2個に盛る。

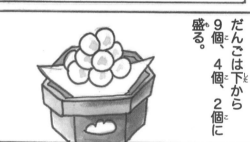

また、下から8個、4個、1個の順に盛る。

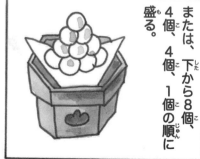

お父さんがこどものころ、よその家のだんごを取りにいったよ。

それ、どろぼうじゃない！

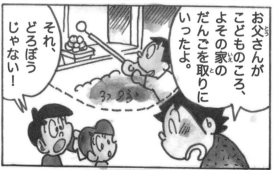

↑ぜったいにまねをしてはいけませんよ！

昔は月は神様だと考えられていた。

だから、神様のおそなえものはみんなで食べていいということなんだ。

さあ お月見だんごを買いにいこう。

ぼく、月見だんごより、似ているアレの方がいいな。

たこやき →

だめ。

秋の七草　春の七草とちがって、食べずに見て楽しみます。

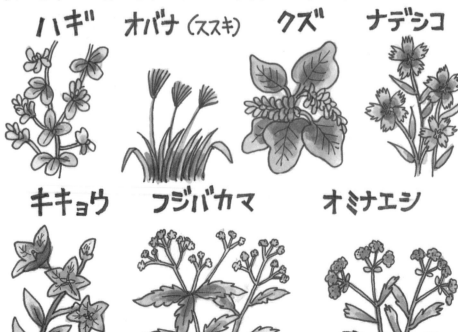

ハギ　　オバナ（ススキ）　　クズ　　ナデシコ

キキョウ　　フジバカマ　　オミナエシ

120

月見だんごの作り方

月見だんごの作り方や形、そなえ方は地方によってちがいます。

数も十五夜だから15個のところや、1年は12か月だから12個そなえるところもあります。

材料 （10個分）

上新粉…カップ8分目

砂糖…大さじ1杯 （100g）

熱湯…大さじ6杯 （60cc）

白玉粉…大さじ1杯 （10cc）

水…大さじ1杯

① 白玉粉に水を加えてといておく。

白玉粉（大さじ1）
水（大さじ1）

② ボウルに上新粉と砂糖を入れてまぜ、その中に熱湯を加え、はしでまぜる。

熱湯（大さじ6）
砂糖（大さじ1）

③ 冷まし、手でさわれるようになったらこね、水でといておいた白玉粉をまぜてこねる。

水でといた白玉粉

④ なめらかになったら4つくらいに分けて、15分むす。

ふきん

⑤ ふくらんだら、すりばちに入れてすりこぎでつぶすようにつく。

コス
コス

⑥ 冷めてきたらなめらかになるまで手でよくこね、長くのばす。

⑦ 水でぬらしたほうちょうで10等分に切り、まるめる。

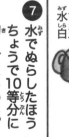

⑧ 蒸し器の中にだんごをつんで、強火で10分むす。

9月

神無月(かんなづき)

この月は日本中の神様たちが出雲(島根県)に集まるので、神様がいなくなるという意味です。逆に出雲地方では神々が集まるので「神在月」とよばれます。

～きょうはどんな日？～

1日	ネクタイの日
	コーヒーの日
2日	豆腐の日
4日	イワシの日
8日	入れ歯デー
9日	塾の日
10日	まぐろの日
13日	サツマイモの日
14日	PTA結成の日
15日	人形の日
15～21日	新聞週間
17日	カラオケ文化の日
18日	フラフープ記念日
20日	リサイクルの日
	頭髪の日
21日	あかりの日
	国際反戦デー
23日	電信電話記念日
24日	国連の日
26日	サーカスの日
第3日曜日	孫の日

～この時期おいしい食べ物～

さといも　にんじん　まつたけ　ごぼう

さけ　あきがつお　ししゃも　さば

りんご　ぶどう　かき　くり

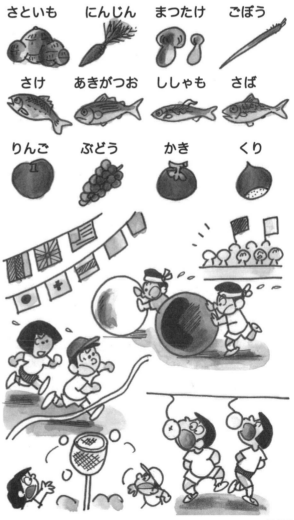

体育の日

10月第2月曜日

さあ運動会に出かけよう。

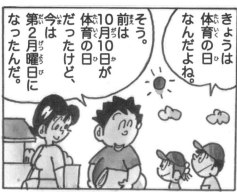

きょうは体育の日なんだよね。

そう。前は10月10日が体育の日だったけど、今は第2月曜日になったんだ。

かつて10月10日は気象庁の観測史上「晴れ」の確率が1番高い日とされていた(*)。

天気予報

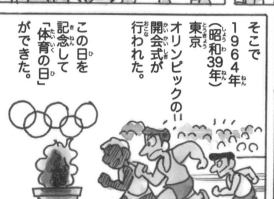

そこで1964年（昭和39年）東京オリンピックの開会式が行われた。

この日を記念して「体育の日」ができた。

ふだんから体をきたえて健康な毎日をおくりたいね。

運動会

わおっ！種目がいっぱいある。

がんばろう。

プログラム

お昼ごはんの時間です。

わおっ！メニューがいっぱいある。

お母さんがんばったのよ。

＊2007年現在では、11月3日がもっとも晴れの確率が高いとされている。

目の愛護デー
10月10日

テレビゲームばっかりしてると目が悪くなるわよ。

きょう10月10日は目の愛護デーよ。

ゴシゴシ

近視になったらメガネをかけなければならない。だから近視にならないように気をつけよう。

本を読むときは…
○正しい姿勢で
○部屋を明るくする
○本から25cmはなす

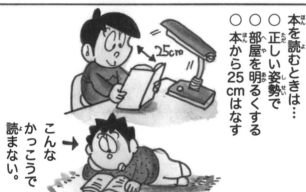

25cm

こんなかっこうで読まない。

テレビを見るときは…
○部屋を明るくする
○画面と3mはなれる
○1時間以上続けて見ない

3m

でも、どうして10月10日が目の愛護デーなの？

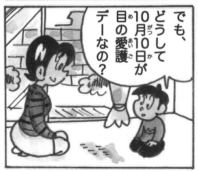

10を横にすると「一〇」となってまゆと目の形みたいになるからよ。

なるほど。

じゃ10月11日は「ウインクの日」かな。

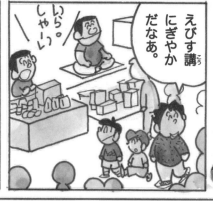

えびす講にぎやかだなあ。

いらっしゃーい。

これは神様がいないという意味だ。

古い暦では10月を「神無月」というよ。

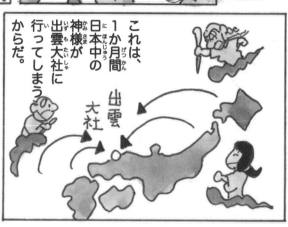

これは、1か月間日本中の神様が出雲大社に行ってしまうからだ。

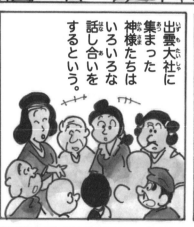

出雲大社に集まった神様たちはいろいろな話し合いをするという。

そして、えびす様だけがるす番になったんだ。1人残されてかわいそうだということで、えびす講が始まったといわれているよ。

えびす（恵比須）様

七福神の中でただ1人日本生まれの神様。狩衣、指貫を着ている。

海の幸をもたらす漁業の神、商売繁盛の神とされている。

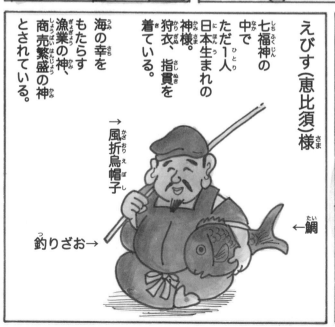

→風折烏帽子
←鯛
釣りざお→

125

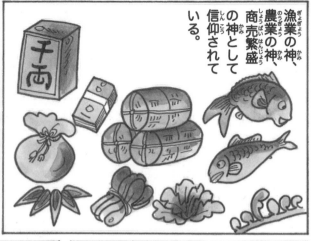

漁業の神、農業の神、商売繁盛の神として信仰されている。

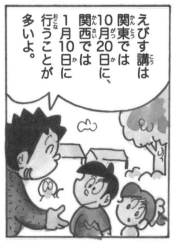

えびす講は関東では10月20日に、関西では1月10日に行うことが多いよ。

さあ そろそろ 帰ろうか。

やだあ もっと いる!

もう 帰るの!

いやだ!!

あれ、えびす様は右手に釣りざお、左手に鯛をかかえているけれど。

べったら市

東京の日本橋では10月19〜20日にかけて「べったら市」が開かれます。

「べったら」とは干し大根を甘くつけたべったら漬けのことです。

江戸時代にえびす講で売り出されたのが始まりです。

十三夜（じゅうさんや）

10月下旬〜11月下旬

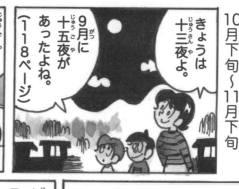

きょうは十三夜よ。

9月に十五夜があったよね。（118ページ）

十五夜は中国から入ってきた風習だけど、十三夜は日本で生まれた風習なの。

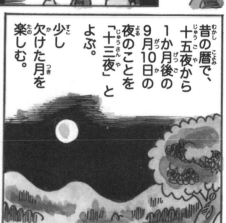

昔の暦で、十五夜から1か月後の9月10日の夜のことを「十三夜」とよぶ。少し欠けた月を楽しむ。

十五夜のころははっきりしない天気が多いが、十三夜は晴れの日が多く、きれいな月を見ることができるといわれている。

じゃまだなあ

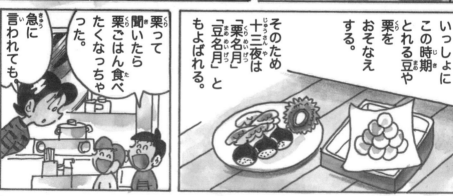

おだんごといっしょにこの時期とれる豆や栗をおそなえする。

そのため十三夜は「栗名月」「豆名月」ともよばれる。

栗って聞いたら栗ごはん食べたくなっちゃった。

急に言われても。

やだあ。

栗の形のおにぎりの栗ごはん。

そうだわ。

秋の虫

虫の鳴き声は、オスが羽根をこすりあわせて出しています。メスをよんだり、なわばりを伝えるためだといわれています。

日本では昔から虫の鳴き声を楽しむという風習がありました。

「虫選び」平安時代宮中では虫の鳴き声や姿の美しさをきそいました。

「虫づくし」江戸時代、虫の名前や歌をたくさんあげる遊びがありました。

えんまこおろぎ

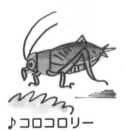

♪コロコロリー

くつわむし

♪ガチャガチャ

まつむし

♪チンチロリン

すずむし

♪リーンリーン

うまおい

♪スイッチョン

やぶきり

♪シュルルル

かんたん

♪ローローロー

かねたたき

♪チンチンチン

128

ハロウィン 10月31日

最近の日本でもハロウィンのお祭りがさかんになってきたわね。

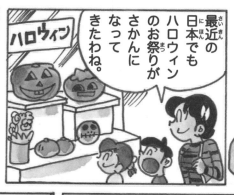

ハロウィンは11月1日キリスト教の国で行われる「万聖節」の前夜祭のことなの。

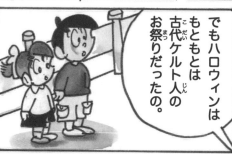

でもハロウィンはもともとは古代ケルト人のお祭りだったの。

万聖節というのはあらゆる聖人を祭る祝日のことよ。

ケルト民族（＊）は1年の終わりを10月31日としていた。

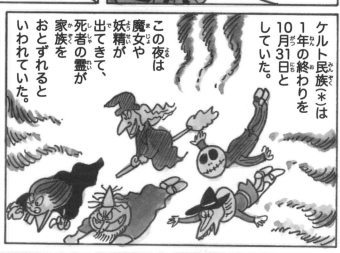

この夜は魔女や妖精が出てきて、死者の霊が家族をおとずれるといわれていた。

そこで身を守るために仮面をつけ、魔よけのたき火をたいたといわれている。

このお祭りがキリスト教にとり入れられたというわけ。

特にアメリカのこどもたちは、クリスマスについで楽しみにしている行事だ。

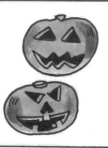

カボチャをくりぬいた中にロウソクを立てた「ジャック・オ・ランタン」をかざる。

＊古代ヨーロッパで栄えた民族。現代のイギリス、アイルランド、フランスなどに残る。

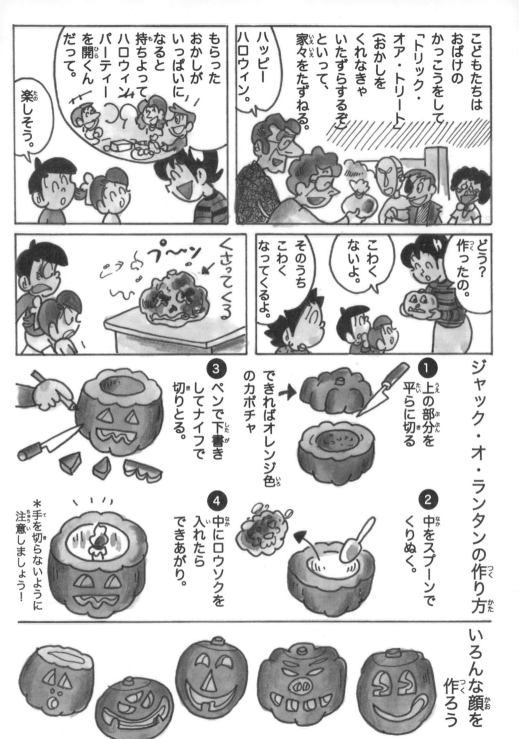

紅葉狩り

紅葉がきれいねぇ。

紅葉には赤くなるものと黄色くなるものがある。

赤くなるもの	黄色くなるもの
ナナカマド	イチョウ
ツタウルシ など	ミズキ など

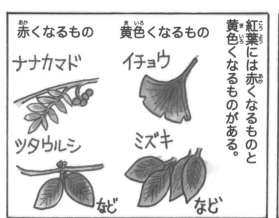

この紅葉を見ることを紅葉狩りというよ。

特に紅葉が美しいモミジの代表選手は「イロハカエデ」。

葉が5〜7裂し、それをイロハニホヘトに見立ててこの名前がついた。

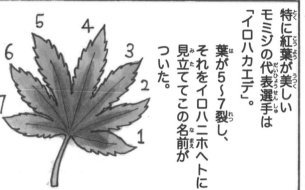

カエデは葉の形がカエルの手に似ているところからついたんだ。

昼と夜の温度差が大きい日がつづくと美しい紅葉になるそうよ。

昼 ☀
夜 🌙

きのう家族で紅葉狩りにいってきた。

ふーん。

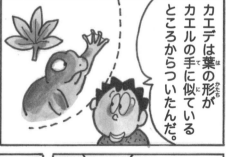

ぼくはキノコ狩り。

あたしマツタケ狩り。

ぼくはブドウ狩り。

やっぱり食べ物の方がいいな。

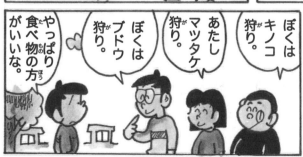

11月がつ

霜月（しもつき）

新暦では12月に入ると
立冬、小雪と、冬に
なります。
旧暦では、冬のまっただ
中で、霜がおりる月、
という意味です。

～きょうはどんな日？～

1日 すしの日、犬の日
　　紅茶の日
3日 ハンカチーフの日
　　レコードの日
　　文具の日
5日 雑誌広告の日
7日 あられ、せんべいの日
9日 119番の日
10日 トイレの日
　　エレベーターの日
11日 電池の日、チーズの日
　　ピーナッツの日
14日 パチンコの日
15日 きものの日
16日 幼稚園開園の日
18日 「ミッキーマウス」
　　デビューの日
20日 世界こどもの日
22日 いい夫婦の日
23日 手袋の日、Jリーグの日
25日 ハイビジョンの日
26日 ペンの日

～この時期おいしい食べ物～

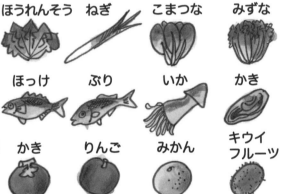

ほうれんそう　ねぎ　こまつな　みずな

ほっけ　ぶり　いか　かき

かき　りんご　みかん　キウイフルーツ

132

文化の日

11月3日

文化の日は「自由と平和を愛し、文化をすすめる日」として制定されたのよ。

この日、日本文化の発達に功績のあった人に対して文化くんしょうが与えられる。

物が豊かになって便利な生活ができることだけが文化ではない。

幅広い知識と教養をもつことも大切だわ。

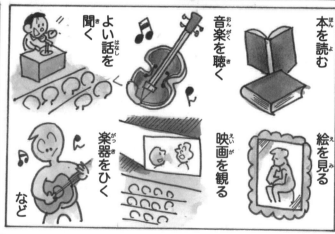

本を読む

音楽を聴く

よい話を聞く

絵を見る

映画を観る

楽器をひく

など

いろいろあるわよ。

う〜ん。どれにしよう。

それならオススメがあるよ。

ほかの人にもおしえてあげたくなる。

なーに。

これだ！

自分の本の宣伝じゃない。

こどもに伝えたい まんが「大切なこと」100

立冬（りっとう）
11月8日（がつか）ごろ

寒くなってきたなあ。

きょうは立冬だからね。

きょうは立冬だからね。

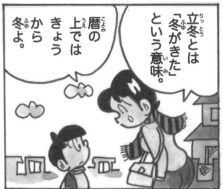

立冬とは「冬がきた」という意味。

暦の上ではきょうから冬よ。

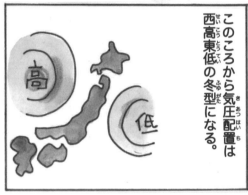

このころから気圧配置は西高東低の冬型になる。

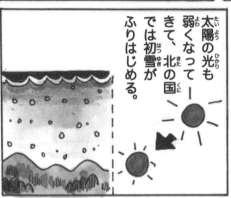

太陽の光も弱くなってきて、北の国では初雪がふりはじめる。

でも時々春のようなポカポカ陽気になることもある。

これを「小春日和」という。

また強く冷たい風がふくようになる。

これを「木枯らし」という。

一番最初にふくのを「木枯らし1号」という。

かぜっぴき1号だわ。

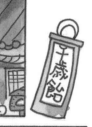

七五三
11月15日

七五三よ。

きもの、かわいいなあ。

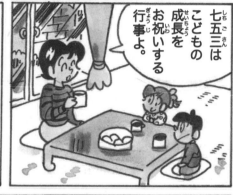

七五三はこどもの成長をお祝いする行事よ。

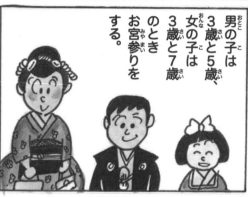

男の子は3歳と5歳、女の子は3歳と7歳のときお宮参りをする。

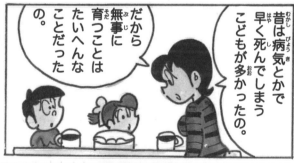

昔は病気とかで早く死んでしまうこどもが多かったの。

だから無事に育つことはたいへんなことだったの。

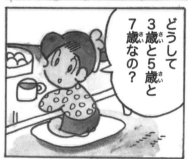

どうして3歳と5歳と7歳なの？

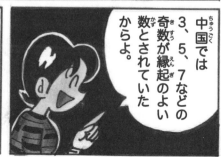

中国では3、5、7などの奇数が縁起のよい数とされていたからよ。

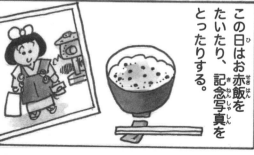

この日はお赤飯をたいたり、記念写真をとったりする。

11月

ふーん。

もともとは宮家や公家、武家で行われていた行事なの。

3歳の「髪置の式」5歳の「袴着の式」7歳の「帯解の式」のお祝いごとがあったわ。

髪置の式

男女とも、3歳のとき。それまでそっていた髪をのばすお祝いです。白い綿帽子をかぶり、白髪の生えるまで長生きするよう願いをこめたりしました。

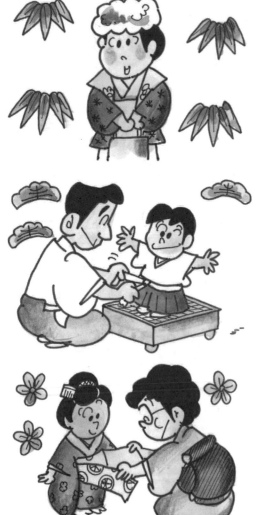

袴着の式

男の子が5歳になってはじめて袴をはかせるお祝いです。碁盤の上にこどもをのせて、吉方を向かせて袴をはかせる風習がありました。

帯解の式

女の子が7歳になって帯を使いはじめるお祝いです。それまで着物について いたつけひもをとり、小袖という着物を着て大人の帯をしめます。

どうして11月15日なの？

それはね…

11月はおめでたい月で、昔の暦では15日は必ず満月になるといわれているから。

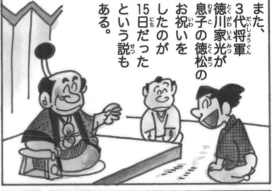

また、3代将軍徳川家光が息子の徳松のお祝いをしたのが15日だったという説もある。

そうかぁ。七五三って縁起がいいのかぁ。

そうよ。

あ！縁起のいい時間。

7時53分。

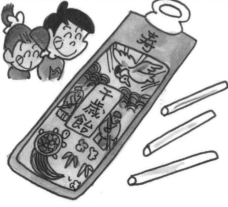

千歳あめ

千歳とは「千年」のことで、長い間の意味です。
長いあめは長生きできるようにという願いがこめられています。
このあめは、江戸時代に浅草のあめ売りが売り歩いたのが始まりだといわれています。

137

こどもに関するお祝いごと

① 帯祝い

赤ちゃんが無事に生まれるように、妊娠5か月目の戌の日に、腹帯（岩田帯）を巻きます。「戌の日」にするのは、犬はたくさん産んで、お産もかるいことからきています。

② お七夜

赤ちゃんが生まれて7日目に、元気に育ってくれるようにいのる行事です。

このとき、つけた名前も披露して、紙に書いて飾ります。

○○○○長男
名前一郎
○○年○月○日生

③ お宮参り

近くの神社などにお参りして、無事生まれたことを感謝し、元気に育ってくれることをおいのりします。

男の子は生後30日目、女の子は31日目が多いようですが、地域によってさまざまです。

④ お食い初め

赤ちゃんに初めてごはんを食べさせるまねをするお祝いです。生後100日目から120日目に行うことが多いようです。

お食い初め用の食器です。

酉の市
11月の酉の日

寒くなってきたねぇ。

「酉の市」になると、今年ももうすぐ終わりだなぁって思うね。

江戸時代に始まって、戦争中も休むことなく今までずっとつづけられてきたよ。

へーえ、すごーい。

11月の酉の日に開かれているんだ。

酉の市は「お酉様」ともよばれていて、開運招福、商売繁盛のお祭りよ。

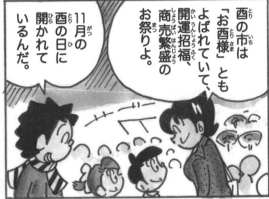

もともと熊手は酉の市に農具として売られていた。

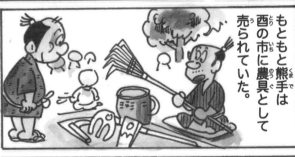

でも、物をかき集めるということで福を招く縁起物になった。

そしていろいろな飾りをつけるようになった。

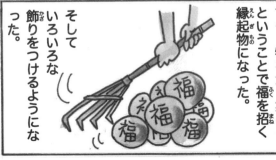

酉の市といえば熊手が名物だ。

すごい豪華ーっ！

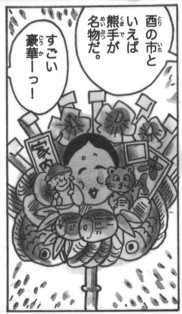

熊手をかざるもの

おたふく

大黒様
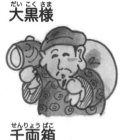

宝船

鯛

鶴亀

千両箱

打出の小槌

まねきねこ

米俵
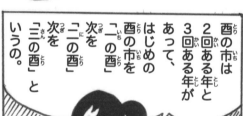

福笹

大判小判

そのほか
いっぱい

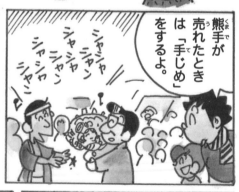

熊手が
売れたとき
は「手じめ」
をするよ。

シャシャ
シャン
シャシャ
ンシャン
シャシャ
ンシャン

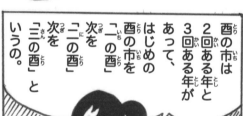

酉の市は
2回ある年と
3回ある年が
あって、
はじめの
酉の市を
「一の酉」
次を
「二の酉」
次を
「三の酉」と
いうの。

「三の酉」が
ある年は
火事が
多いと
いわれて
いるんだ。

えーっ

そこで、うちの
オリジナルで
消火器を
つけました。

勤労感謝の日

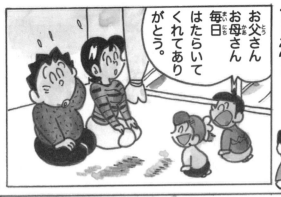
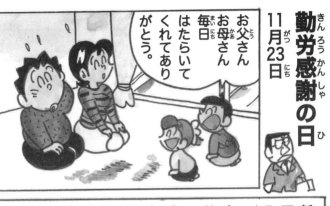

11月23日

お父さん
お母さん
毎日
はたらいて
くれてあり
がとう。

勤労感謝の日
は戦前は
「新嘗祭」と
よばれて
いたよ。

新嘗祭とは、
天皇が
その年に
収穫した
食べ物や酒を
神々に
そなえて
感謝し、
自分でも
食べる儀式。

神様
ありが
とう

それが
だんだん
一般の
人々の
間にも
広まった。

昭和23年に
「勤労感謝の日」
という名前に
かわったの。

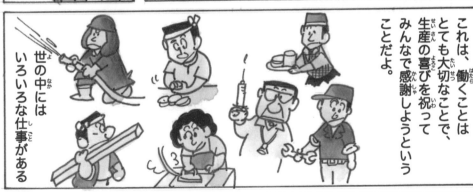

これは、働くことは
とても大切なことで、
生産の喜びを祝って
みんなで感謝しようという
ことだよ。

世の中には
いろいろな仕事
がある

あ！
きょうは
ぼくの日
でもあるよ。

11月23日 ←

１１２３
い　い　にい　さん

どーだか

12月 がつ

師走（しわす）

12月は1年最後の月で、みんな忙しく、ふだんはのんびりしている師匠（先生）もせせわしく走りまわる月、という意味です。

～きょうはどんな日？～

1日　映画の日
　　　世界エイズデー
3日　カレンダーの日
　　　国際障害者デー
　　　奇術の日
5日　国際ボランティアデー
9日　障害者の日
10日　世界人権デー
12日　児童福祉法公布記念日
14日　赤穂浪士討ち入りの日
15日　年賀郵便特別扱い
　　　開始日
16日　電話創業の日
17日　飛行機の日
21日　クロスワード
　　　パズルの日
23日　テレホンカードの日
25日　「昭和」改元の日
26日　プロ野球誕生の日
27日　ピーターパンの日
31日　シンデレラ・デー

～この時期おいしい食べ物～

はくさい　ほうれんそう　だいこん　みずな

ずわいがに　ふぐ　たこ　ぶり

りんご　みかん　ライム　レモン

冬至

12月22日ごろ

もう暗くなってきちゃった。

家に帰らなくっちゃ。

冬至は1年中で一番昼が短くて、夜が長い日だからね。

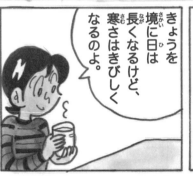

きょうを境に日は長くなるけど、寒さはきびしくなるのよ。

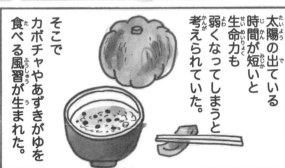

太陽の出ている時間が短いと生命力も弱くなってしまうと考えられていた。

そこでカボチャやあずきがゆを食べる風習が生まれた。

あたし、ゆず湯に入りたくなったー。

ぼくも。

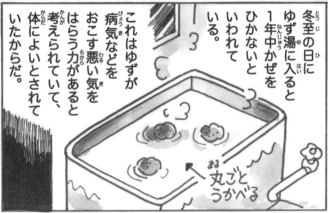

冬至の日にゆず湯に入ると1年中かぜをひかないといわれている。

これはゆずが病気などをおこす悪い気をはらう力があると考えられていて、体によいとされていたからだ。

丸ごとうかべる

これじゃだめ？

ゆずポン酢

ゆず買ってないのよ。

12月

冬至の食べ物

カボチャ

カボチャにはいろいろな栄養がいっぱいつまっています。

また、長持ちするので野菜の少ない冬にとても重宝します。

冬至にカボチャを食べる風習は江戸時代に生まれました。

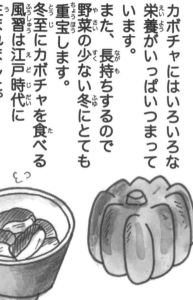

あずきがゆ

あずきの赤い色を悪い鬼がこわがるということから、病気にかからないように食べるようになったといわれています。

冬至に「ん」のつくものを食べると「運をよぶ」という言い伝えがあります。

なんきん（カボチャ）

ぎんなん

れんこん

きんかん

にんじん

みかん

だいこん

はんぺん

かんてん

など

お歳暮 12月初旬〜20日ごろ

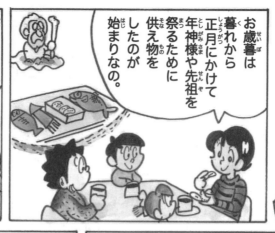

お歳暮は暮れから正月にかけて年神様や先祖を祭るために供え物をしたのが始まりなの。

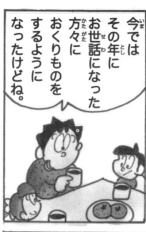

今ではその年にお世話になった方々におくりものをするようになったけどね。

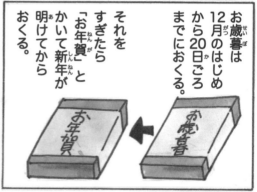

お歳暮は12月のはじめから20日ごろまでにおくる。

それをすぎたら「お年賀」とかいて新年が明けてからおくる。

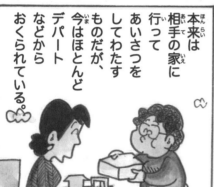

本来は相手の家に行ってあいさつをしてわたすものだが、今はほとんどデパートなどからおくられている。

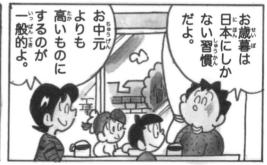

お歳暮は日本にしかない習慣だよ。

お中元よりも高いものにするのが一般的よ。

おとどけものです。

あ！うちにもきた。

ピンポーン

2軒からサケがきた。

ハンガーもってきて。

どちらが重い？

やめなさい。

世界中のこどもたちがこの日を待っている。

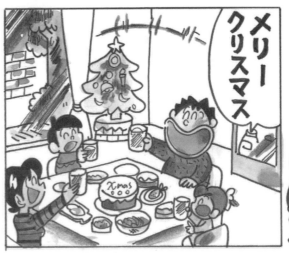
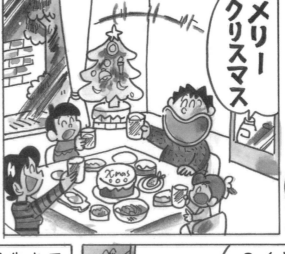

クリスマス
12月25日
メリークリスマス

クリスマスは「キリストのミサ」という意味で、イエス・キリストの誕生日だよ。

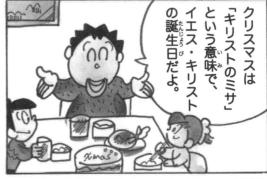

12月25日になったのは4世紀中ごろのことよ。

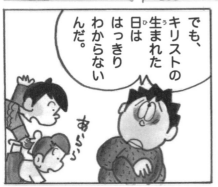

でも、キリストの生まれた日ははっきりわからないんだ。

1年で、昼がすごく短くなるころで、「日がまた長くなって太陽の力がよみがえることを祝うお祭り」と重ねてこの日になったといわれているわ。

イエス・キリストってどんな人?

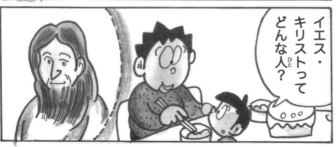

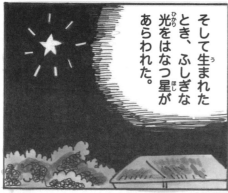

そして生まれたとき、ふしぎな光をはなつ星があらわれた。

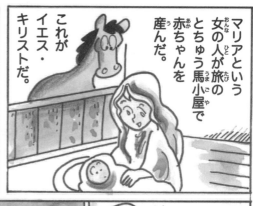

これがイエス・キリストだ。

マリアという女の人が旅のとちゅう馬小屋で赤ちゃんを産んだ。

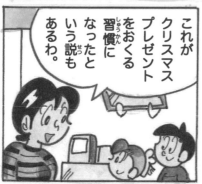

これがクリスマスプレゼントをおくる習慣になったという説もあるわ。

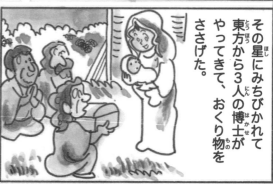

その星にみちびかれて東方から3人の博士がやってきて、おくり物をささげた。

サンタ・クロースはどうしているの？

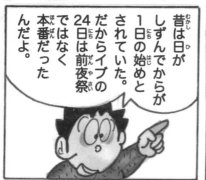

昔は日がしずんでからが1日の始めとされていた。だからイブの24日は前夜祭ではなく本番だったんだよ。

クリスマスをこう書くのはキリストの頭文字がギリシャ語でX（エックス）だから。

Xmas

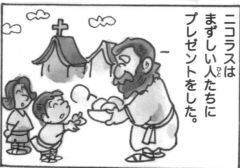

ニコラスはまずしい人たちにプレゼントをした。

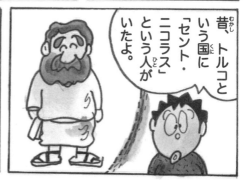

昔、トルコという国に「セント・ニコラス」という人がいたよ。

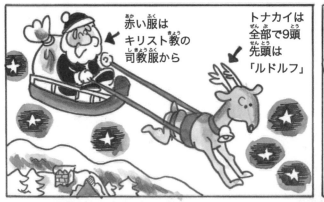

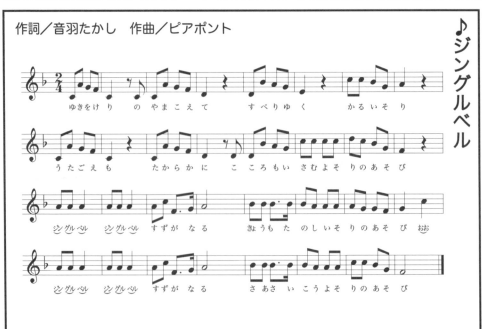

クリスマスの飾り

クリスマスカラー　赤、緑、白の3色で、それぞれ意味があります。

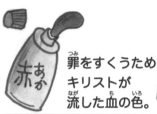

罪をすくうため
キリストが
流した血の色。

常緑樹を
あらわして
います。
永遠の命。

純潔、潔白を
あらわして
います。

クリスマスツリー

ロウソク
暗い夜を
てらす光。

ひいらぎ
常緑樹で、
葉はキリストがかぶせ
られたかんむりを、
赤い実はキリストの血
をあらわしています。

モミの木
クリスマスツリーに
使われます。

星　キリストの生まれた
ベツレヘムへと賢者たちを
みちびいた星

ベル　キリストの生まれた
ことをよろこぶベル

赤いリンゴ
実り豊かなことを願う

キャンディ・ケーン
キャンディは固いこと
から、人々を固く守る

クリスマスリース　　　　クリスマスキャンドル

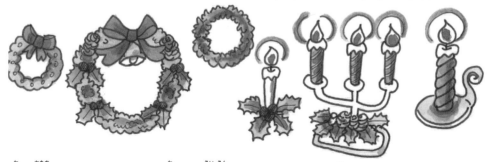

輪の形をしたかざりです。輪は「永遠」
を意味します。ひいらぎのリースは十字
架にかけられたキリストのかんむりです。

ロウソクの明かりは、わたしたちの
世界をてらすイエス・キリストを
表すものだといわれています。

クリスマスの食べ物

七面鳥

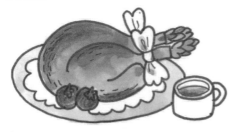

アメリカやヨーロッパでは、中につめものをして1羽丸ごと焼いて食べます。昔、食べ物があまりない時代に野生の七面鳥を食べていたということに由来します。
クリスマスのころには脂がのって食べころになるそうです。

ブッシュ・ド・ノエル（フランス）

ロールケーキです。クリスマスにだんろにくべるたきぎをあらわしています。

シュトーレン（ドイツ）

ケーキの一種で、毛布に包まれたイエス・キリストの姿を表しています。

クリスマスミニ事典

日本で初めてクリスマスを祝ったのは1875年（明治8年）、東京の原女学校だといわれています。
このとき、サンタ・クロースは侍のかっこうをしていたそうです。

へんなの!!

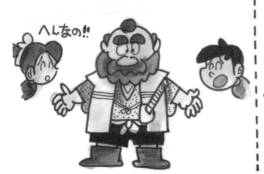

国により食べる肉がちがいます

日本	アメリカ	イギリス
ニワトリ	七面鳥	七面鳥

フランス	オーストラリア	フィンランド
ニワトリ	ひつじ	ぶた

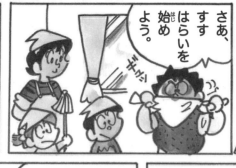

さあ、すすはらいを始めよう。

大そうじのことをなぜすすはらいっていうの?

昔は長いささたけを使って黒いすす・はらっていたので、「すすはらい」といわれた。

そして昔は12月13日を正月の準備を始める日としていたの。

江戸城でこの日をすすはらいの日ときめていた。

それにならって町の人たちも13日にすすはらいをした。

でも今はもっと遅い日に大そうじをしているけどね。

さあきれいになった。

お父さんの顔もきれいにしたら。

餅つき
12月下旬

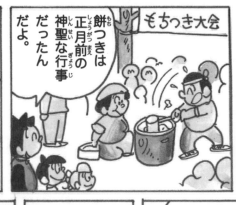

餅つきは正月前の神聖な行事だったんだよ。

大みそかにつくのも「一夜餅」といってきらわれている。

だいたい25日から30日ごろまでにつくよ。

でも29日は「九」が「苦」につながるので縁起が悪いんだ。

よーし。お父さんも餅をついてみよう。

おもたい！

あ！しりもちをついた。

冬の市

年の瀬になると、各地で正月の飾り物や正月用品を売る市が立ちます。

浅草はごいた市（東京都）　世田谷ボロ市（東京都）

高崎だるま市（群馬県）

あめっこ市（秋田県）

152

大みそか

12月31日

お正月の準備もおわって今年も残すところきょう1日だけだ。

毎月30日を「みそか」というの。

そして1年最後の日を「おおみそか」または「おおつごもり」というんだ。

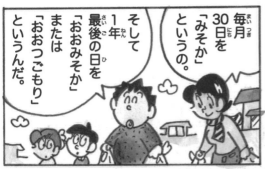

古い暦では日の入りが1日の始まりとされていた。

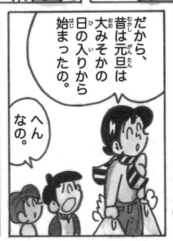

だから、昔は元旦は大みそかの日の入りから始まったの。

へんなの。

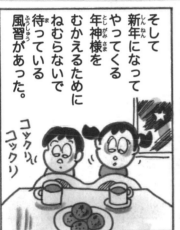

そして新年になってやってくる年神様をむかえるためにねむらないで待っている風習があった。

コックリコックリ

きょうは大・み・そ・かだから、みそラーメン。

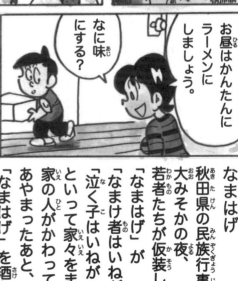

お昼はかんたんにラーメンにしましょう。

なに味にする?

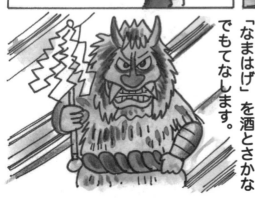

なまはげ

秋田県の民族行事で大みそかの夜、若者たちが仮装した「なまはげ」が「なまけ者はいねがぁ」「泣く子はいねがぁ」といって家々をまわり、家の人がかわってあやまったあと、「なまはげ」を酒とさかなでもてなします。

年こしそば

12月31日

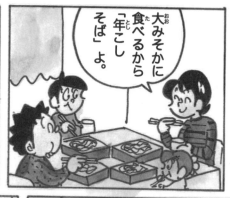

大みそかに食べるから「年こしそば」よ。

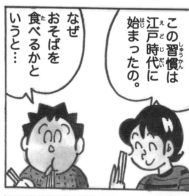

この習慣は江戸時代に始まったの。

なぜおそばを食べるかというと…

昔、金銀の細工をする人が大みそかに仕事をおえて見ると、金、銀の粉がちらばっていた。

もったいない。

そこでそば粉をねってくっつけた。

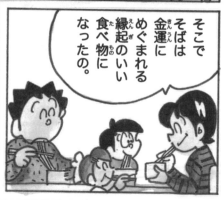

そこでそばは金運にめぐまれる縁起のいい食べ物になったの。

そして、そばは長いから、食べると長生きできるという意味もある。

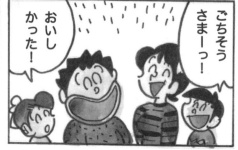

ごちそうさまーっ！

おいしかった！

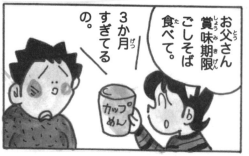

3か月すぎてるの。

お父さん賞味期限ごしそば食べて。

154

除夜のかね 12月31日

ゴォ～ン

除夜のかねが聞こえてきた。

でもどうして百八つかねをつくの？

人間には百八つのなやみや苦しみがあるとされているの。

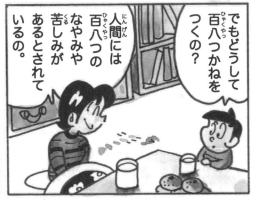

かねをついたり聞くことによってなやみや苦しみが1つずつとりのぞかれるという。

ゴォ～ン

ゴォ～ン

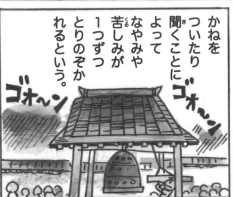

お寺のかねに百八つのいぼがついている。

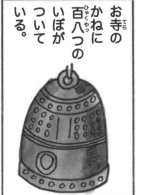

本来は年内に百七回ついて、新年に最後の1つをつく。

12時

ゴォ～ン　ゴォ～ン

108　107

除夜のかねを聞いて清らかな心でお正月をむかえましょう。

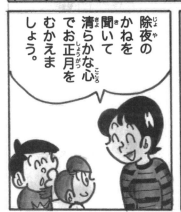

じつはお父さんにも百八つなやみがあるんだ。

えーっなやみなんてなんにもないみたいにみえるけど。

ウエスト百八センチ。

メタボリック。

大好評！　**よだひできのブログ**

「よだひできの農天記」

（農業天国日記）

アドレスはこちら↓
http://yodahideki.exblog.jp/

ボクは これを "ブログ♪" ではなく "ボログ♪" と呼びます。
なぜならボクは 極端なメカオンチで、パソコンは 超 苦手だから
です。ワープロも出来ないので、手書き文字にします。
読みづらいかもしれませんが、だんだん 慣れていって下さい。

メニュー　ほのぼの
　　　　　　4コマまんが 『やさい村のいち日』

　　　　『パロディ 菜園ことわざ辞典』

　　　1コマ
　　　～4コマ 『生活ノート』

　　『エッセイ ＋ イラスト（または写真）』

　『実用・野菜づくり教室』 など・・・・

バラエティに富んだ
楽しいものにしようと
思っています。
お付き合いよろしく
お願いします。

いろんなジャンルのまんがやコラムが
いっぱい！ぜひご覧ください！

楽しいまんがと菜園日記がいっぱい！

著者紹介

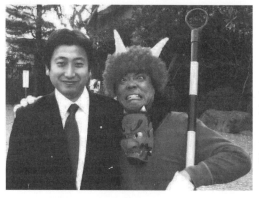

よだひでき（まんが家）

←著者は赤鬼の方です。毎年地域の神社で、節分の日に赤鬼の役をやっています。
「お面をとっても恐い顔」…ですって。
そういうメイクをしているから……かな？
左は、当日参拝に来た衆議院議員の山内康一さんです。(2007年2月撮影のもの)

本名：依田秀輝。昭和28年3月4日生まれ、山梨県出身、現在神奈川県在住。
地元ラジオ局深夜放送のDJなどをした後、シンガー ソングライターを夢見て上京するが、歌唱力、リズム感、ルックス(?)などに問題があり、断念……その後、なぜかまんが家を志し、アルバイトをしながら独学で勉強し、出版社に持ち込みをはじめる。
まさに、フリーターのはしりである。
まんがの方は割と順調に進み、雑誌、新聞など多方面に、おもに4コマまんがを発表。その他イラストやストーリーまんがなども手がける。まんが家歴30年以上、出版した単行本も多数。30歳のころから家庭菜園をはじめ、その経験から、これまでに「野菜づくり」「花づくり」の本を、全10誌出版。活動の幅を広げる。なお、こども向けの本の「まんが こどもに伝えたい大切なこと100」「まんがでわかる昆虫・小動物の飼い方」「まんがでわかることわざ150」(ブティック社)なども絶賛発売中。
現在、PTAや農家など、さまざまなサークルや団体を対象とした講演会も、全国各地で行っている。

おもな参考文献

おりがみ全書(ブティック社)　　　　　行事あそびとえほん(のら書房)
365日のひみつ(学習研究社)　　　　　こどものカレンダー(偕成社)
今日はどんな日？(PHP研究所)　　　　日本のしきたり(廣済堂出版)
和ごよみと四季の暮らし(日本文芸社)　手づくり食品入門(大月書店)
日本の行事としきたり(ポプラ社)　　　入門歳事記ライフ(宝島社)
日本の伝統・季節の慣習(マネジメント社)　　　　　　※順不同

著者サインスペース

◎ 依田秀輝老師另一力作：

4コマまんがでわかる
ことわざ 150

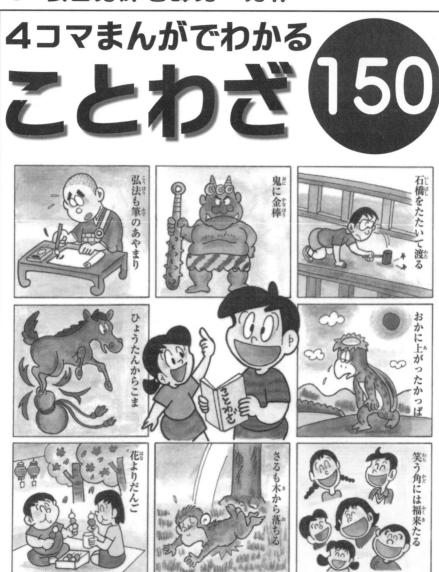

弘法も筆のあやまり

鬼に金棒

石橋をたたいて渡る

ひょうたんからこま

おかに上がったかっぱ

花よりだんご

さるも木から落ちる

笑う門には福来たる

楽しい4コマまんがで、一生役に立つことわざを覚えよう！

在鴻儒堂書局也買得到！請上網站 http://www.hjtbook.com.tw

看漫畫了解

日本的行事（12個月）

定價：300元

● ●

2009年（民98年）5月初版一刷
本出版社經行政院新聞局核准登記
登記證字號：局版臺業字1292號

● ●

著　　者：依田秀輝
發行所：鴻儒堂出版社
發行人：黃成業
地　　址：台北市中正區10047開封街一段19號2樓
電　　話：02-2311-3810 / 02-2311-3823
傳　　真：02-2361-2334
郵政劃撥：01553001
E-mail：hjt903@ms25.hinet.net

● ●

本書由日本ブティック社授權鴻儒堂出版社發行
Title:まんがでわかる日本の行事
Boutique Mook No.684 MANGA DE WAKARU NIHON NO GYOUJI
Original Copyright: ©BOUTIQUE-SHA
Chinese Copyright: 鴻儒堂出版社
Original edition published by Boutique-sha Inc. in 2007.
Chinese translation rights arranged with Boutique-sha, Inc.

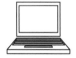

鴻儒堂出版社設有網頁，歡迎多加利用

網址：http://www.hjtbook.com.tw